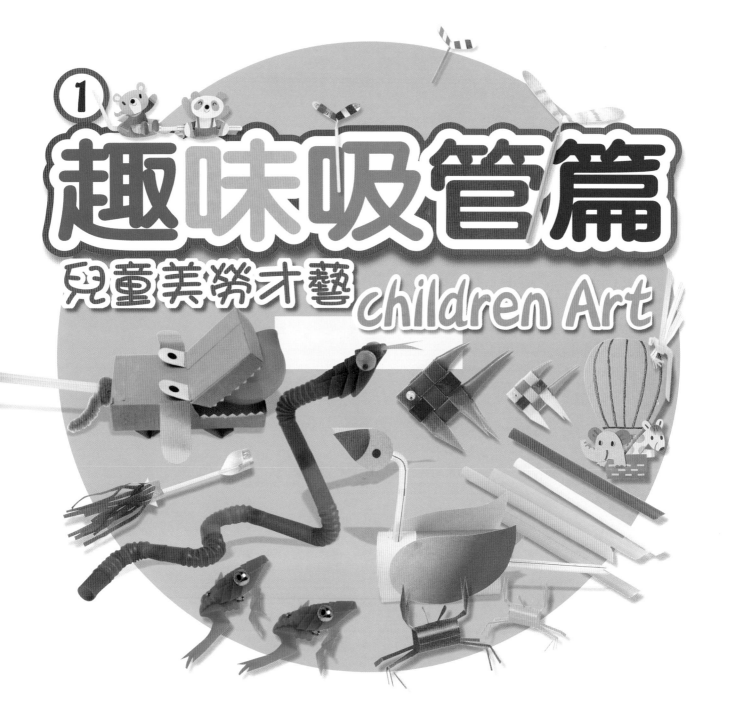

① 趣味吸管篇

兒童美勞才藝 children Art

本書分為二部份，第一部份為好玩吸管遊戲，第二部份為吸管動物造型，專為孩子們與父母、老師們所設計，書中有詳細的步驟說明可供參考製作，利用隨手可得的吸管，可以變化出各種好玩的遊戲。

在第一部份中的〝好玩吸管遊戲〞裡，我們可以用吸管和其他廢物利用如紙盒、相片盒、等來組合成好玩的玩具，而吸管的「吸」、「吹」、「可轉彎」的樂趣多到我們無法想像，小朋友可以在老師或父母的指導下照著書中的步驟，簡單的製作出好玩的玩具，可以作為老師的教材，也可成為父母在周休二日時與孩子們的最佳互動，而材料與工具都是隨手可得的，無須大費周章的準備，輕鬆的上手。

在第二部份的〝吸管動物造型〞裡，有**15種**各式簡單到複雜的有趣造型，其中懂得二種基本的技法，就可以加以變化與創作，只需轉彎吸管與波霸吸管（即珍珠奶茶的吸管）和您的一雙巧手，在短時間內便可以創作出一個小小世界。

準備好了嗎？Let's go！！

目錄

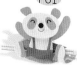

工具材料

熱熔槍

尺

波霸吸管

繡線

雙面膠

紙膠

老虎鉗

轉彎吸管

白膠

相片膠

剪刀

棉線

吸管

Part 1

好玩吸管遊戲

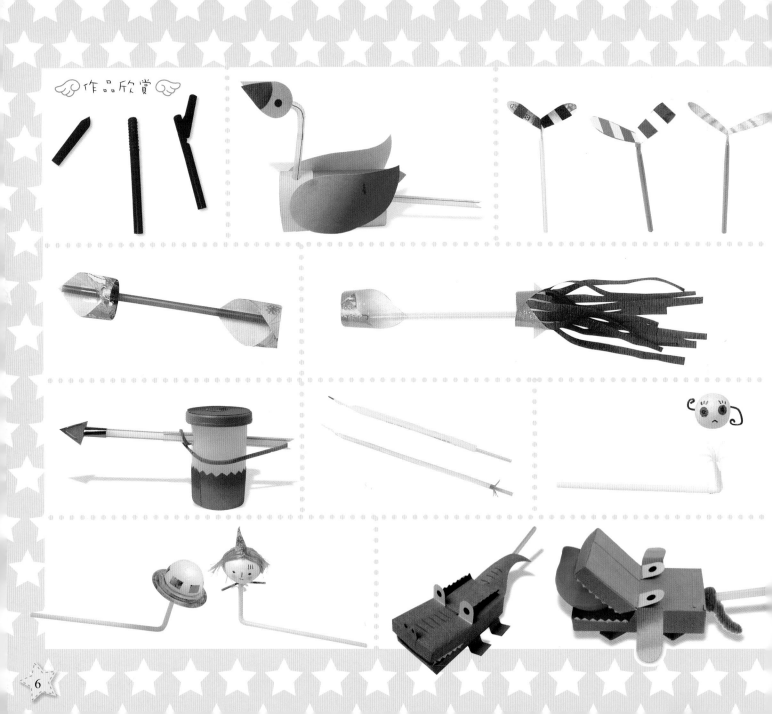

作品欣賞

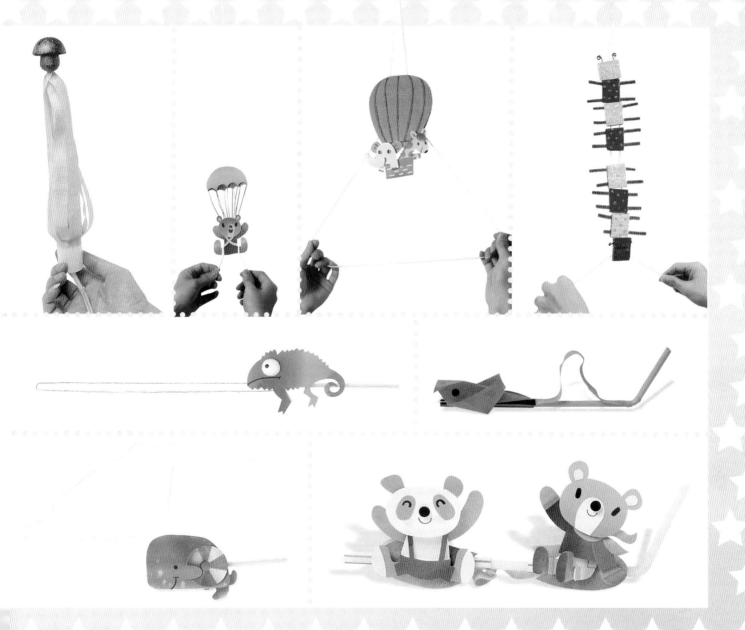

吹笛

利用一根吸管來製作3種不同的吹笛，吹法和鳴聲都各有其趣，老師或家長們要注意孩子們的吹法，多試幾次便能感受到其中的樂趣。

■所需工具與材料：一根轉彎、吸管、剪刀、透明膠帶。
■製作所需時間：約20分鐘
■難易度：★☆☆☆☆

製作方法

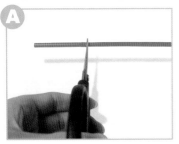

A

1 吸管短段與轉彎處為一段，剪下。

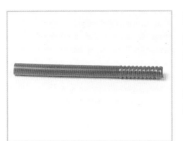

2 將轉彎處拉開，便完成。

遊戲方法：從轉彎處吹，因為吹氣通過轉彎處會發生共鳴現象，就會吹出＂呼～呼～＂聲音喔！

呼

D

1 剪下上圖的D部份，一端剪出三角形。

2 以剪刀剪下。

3 再將三角形部份以手稍微壓扁。

嗶

遊戲方法：從三角部份吹，因為吹出的氣會使上下2片震動發出聲響，所以就會吹出＂嗶～～嗶～～＂的聲音啦！

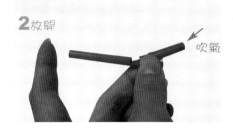

製作方法

1 將B部份剪下後,從中間剪出一個三角形的缺口。如圖。

2 剪下。

遊戲方法:吹法是以大拇指抵住後端,中指為活動閉口,吹氣時一開一關,吹出嗚～～～嗚～～的鳴聲。

1 抵住

2 放開 吹氣

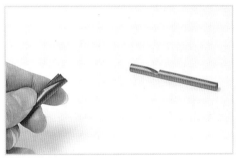

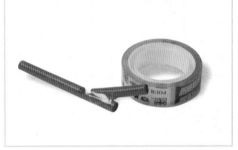

3 將C部份剪開約0.7公分長的線段。

4 如圖,剪開後翻開兩側。

5 將C部份的兩側依附在B部份的缺口處,以透明膠帶黏牢,即完成。

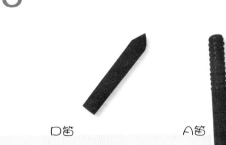

D笛　　　A笛　　　B+C笛

吹笛

9

動物吹笛

本作品利用P8的D吹笛為基礎，並加以應用成具有造型的吹笛玩具，附上1比1的線稿，您可以影印製作，照著步驟完成。雁鴨頸部可以一前一後的活動，吹出雁鴨般〝嗶～～嗶～～〞的聲音。

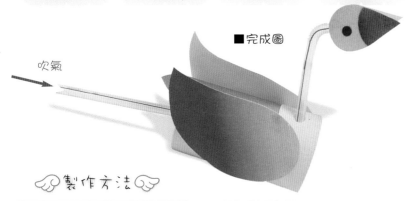

吹氣 →

■完成圖

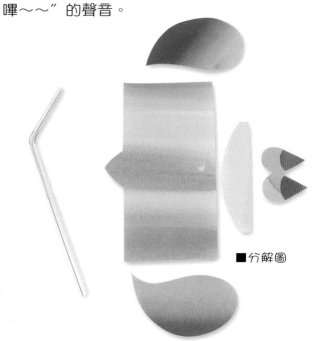

■分解圖

製作方法

A

1 以原子筆頭將吸管口撐大。

■ 所需工具與材料：二根轉彎吸管、剪刀、白膠或雙面膠或膠水、打洞器、剪刀、美術紙。

■ 製作所需時間：約40分鐘

■ 難易度：★★★☆☆

A

2 把A頭穿入撐大的吸管口內。

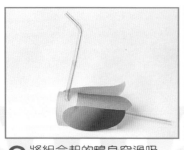

3 將組合起的鴨身穿過吸管。

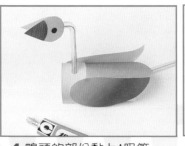

4 鴨頭的部份黏上A吸管。

5 在尾端剪出三角缺口即完成。

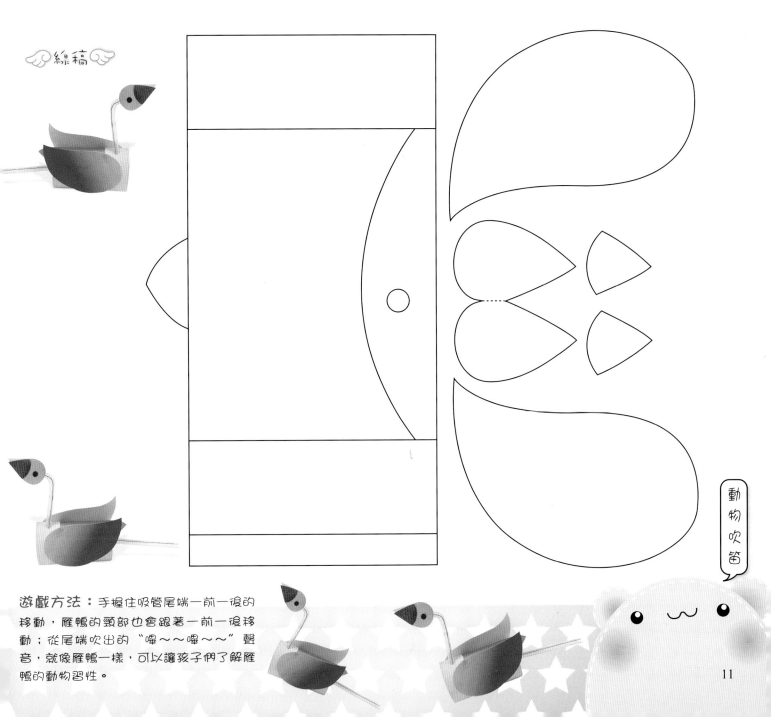

動物吹笛

遊戲方法：手握住吸管尾端一前一後的
移動，雁鴨的頸部也會跟著一前一後移
動；從尾端吹出的 "嗶～～嗶～～" 聲
音，就像雁鴨一樣，可以讓孩子們了解雁
鴨的動物習性。

吸管蜻蜓

我們可以利用吸管來製作竹蜻蜓，我們稱它做吸管蜻蜓，吸管本身比竹筷更輕，所以它可以飛的更遠喔！簡單的製作方法，讓孩子們自己動手做看看吧！

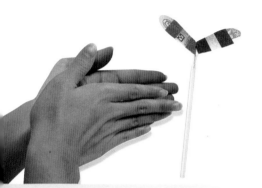

■所需工具與材料：一根吸管、剪刀、釘書機、彩色膠帶、色筆、牛奶紙盒。

■製作所需時間：約15分鐘

■難易度：★☆☆☆☆

✍製作方法✍

1 將牛奶紙盒攤開，清洗擦乾。剪下黑色方框部份。

2 將剪下的部份對折，畫出翅膀形狀，如圖。

3 將它剪下來，對折處不可剪開。

4 剪下來的翅膀。

5 將翅膀貼上彩色膠帶做一些裝飾。

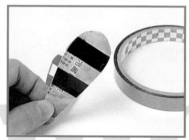

6 將吸管從中間剪開約1.5㎝。

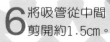

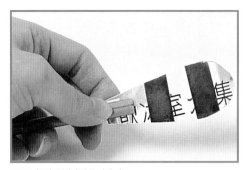

7 把翅膀插入縫中。

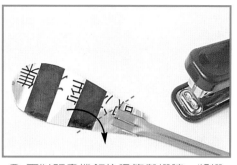

8 再以訂書機釘住吸管與翅膀。將翅膀兩側依虛線往外折。

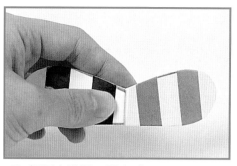

9 如圖向外摺，即完成。

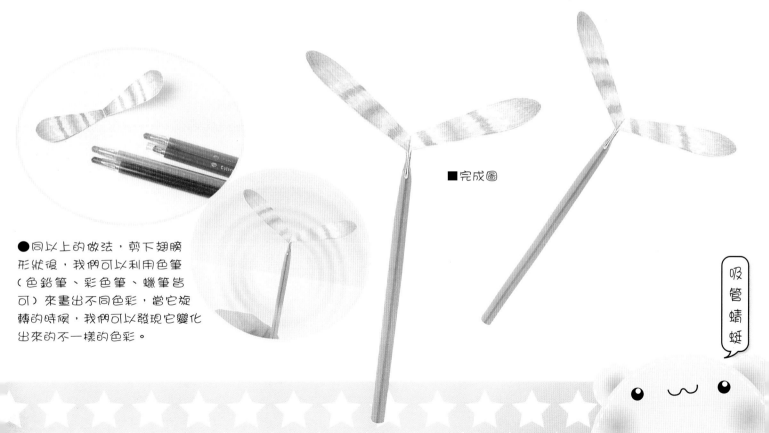

■完成圖

●同以上的做法，剪下翅膀形狀後，我們可以利用色筆（色鉛筆、彩色筆、蠟筆皆可）來畫出不同色彩，當它旋轉的時候，我們可以發現它變化出來的不一樣的色彩。

吸管蜻蜓

利用吸管可以做出簡單造型的飛梭，比比看，看誰飛的高飛的遠～

遊戲方法：圓筒平口部份為飛梭頭，握住吸管中間向外射出，飛梭就一咻～～～的飛出去囉！

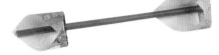

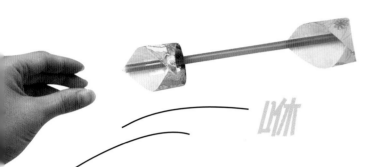

咻

■ 所需工具與材料：

一根吸管、剪刀、透明膠帶、色紙、白膠或雙面膠或膠水、迴紋針。

■ 製作所需時間：

約15分鐘

■ 難易度：

★☆☆☆☆

製作方法

1 取一張7.5×7.5公分大小的色紙，如圖向上摺至中心。

2 向上對摺，對齊中線。

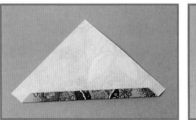

3 再向上對摺，並對齊中線。

4 如圖，下半部向上摺。

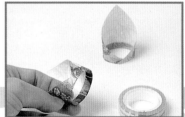

5 利用圓筆桿彎出弧形。（因為紙變厚了，用筆桿才會均勻的彎出弧度。）

6 把兩端黏起，成為圓筒狀。

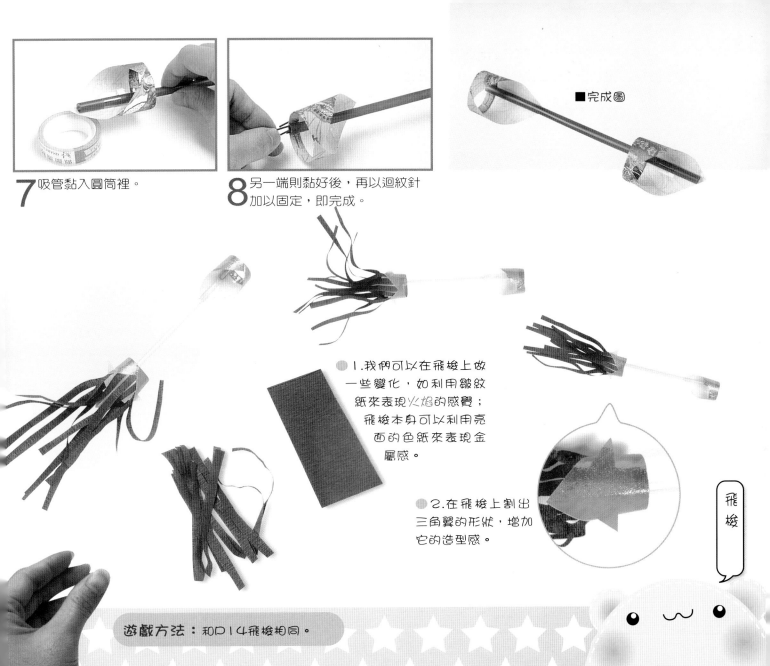

7 吸管黏入圓筒裡。

8 另一端則黏好後，再以迴紋針加以固定，即完成。

■完成圖

● 1.我們可以在飛梭上做一些變化，如利用皺紋紙來表現火焰的感覺；飛梭本身可以利用亮面的色紙來表現金屬感。

● 2.在飛梭上割出三角翼的形狀，增加它的造型感。

飛梭

遊戲方法：和P14飛梭相同。

吸管弓箭

竹筷可以做出竹槍，我們也可以利用吸管做出弓箭。好玩的吸管弓箭安全而無危險性，爸媽與老師可以陪伴著孩子們一起完成，看誰射得最遠又最準！

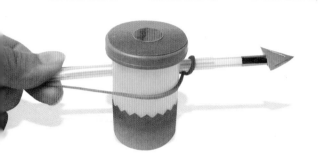

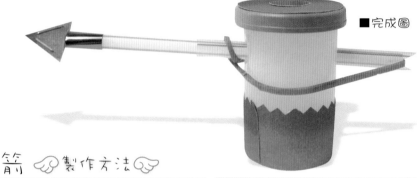

■完成圖

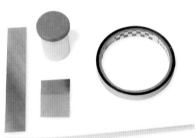

■所需工具與材料：一根0.6cm吸管、一根0.5cm吸管、剪刀、刀片、彩色膠帶、色紙、雙面膠、訂書機、橡皮筋、底片盒、鋸齒剪。

■製作所需時間：約50分鐘

■難易度：★★★★☆

箭 製作方法

1 如圖剪下四邊形，將吸管置於中間，對摺。

2 以訂書機釘住吸管與色紙，分別釘住二邊。

3 以亮面膠帶做裝飾。

4 將多餘的部份剪掉。即完成。

 製作方法 弓

1 在底片盒上用刀片以旋轉式的方式挖出洞孔，再修出對稱兩邊各約直徑0.6cm至0.7cm。

2 取一段0.6cm的吸管穿過兩個洞孔。

3 將其中一端剪出三角缺口。

4 橡皮筋先套住前端一圈，交叉後向後拉，勾入三角缺口中。準備色紙與鋸齒剪做瓶身花樣。

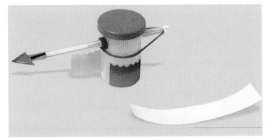

5 瓶身花樣以雙面膠黏於瓶身上。

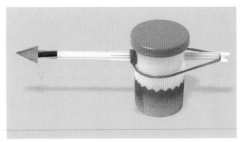

6 瓶身完成。盒蓋上也可以多做一些裝飾，如下圖。

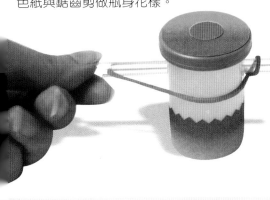

遊戲方法：先壓住盒身，以箭抵住橡皮筋往後拉，放開即彈了出去，有如弓箭般，射程又遠又準！

 吸管弓箭

■側面　　■頂面　　■側面

17

吹箭一

利用便利商店的吸管和吸管套，也能夠做出好玩的玩具，大口一吹，吹的遠又準，變成一支吹箭，看誰吹的遠！！

■ 所需工具與材料：

一份便利商店吸管（包含吸管紙套）、剪刀、彩色膠帶、牙籤、雙面膠。

■ 製作所需時間：

約10分鐘

■ 難易度：

★☆☆☆☆

吹氣

咻

遊戲方法：

只要從吸管吹氣，紙套就輕易的飛出去了，因為加了牙籤的關係，前端變較重，準確率就提高了；可以試試看有加牙籤和沒有加牙籤的差別。

 製作方法

1 將吸管取出。

2 吸管取出後，在開口處剪平整齊。

3 在另一端先黏上一段雙面膠，將牙籤剪掉一半貼上。

4 將前端（步驟3）捲起。

5 以亮面膠帶在前端貼上一圈做裝飾。

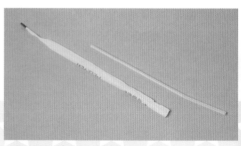

6 將吸管套入紙袋即完成。

吹箭二

以吹箭（一）的原理來製作第二種吹箭，不同的在於多了一根吸管的運用，試試看，看哪個比較厲害！！

■所需工具與材料：
一份便利商店吸管（包含吸管紙套）、剪刀、透明膠帶、一根0.5cm吸管。

■製作所需時間：
約10分鐘

■難易度：
★☆☆☆☆

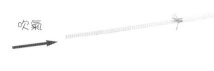

吹氣

制作方法

1 將吸管取出後，在開口處剪平整齊。

2 放入吸管，留出約1.5cm的長度，黏住紙套與吸管。

3 黏好後剪出約1cm的線段5～6條，並以手指壓開。

4 將前端搓成細尖狀。

5 此部份完成。

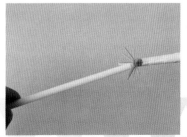

6 套入0.5cm的吸管後，即完成。

■完成圖

遊戲方法：
因為紙套裡加入了吸管，使它的造型更加完整，從吸管吹氣，紙套就會飛出去了喔！！

吹箭

19

漂浮小精靈

■所需工具與材料：

一根轉彎吸管、小保麗龍球、迴紋針、剪刀、色棉紙、黑色筆、老虎鉗。

■製作所需時間：

約20分鐘

■難易度：

★★☆☆☆

是什麼神奇的魔法，將小球漂浮在空中，並且不停的滾動著，哦～～原來是吸管的吹氣魔力，讓我們一起來變魔法吧！

■完成圖

●將吸管短段前端剪出約1cm的線段約6～7段，並以手指稍往下壓作為吹管。

持續吹氣 →

遊戲方法：將小保麗龍球放在吹管開口處，輕吹吸管，小保麗龍球就會漂浮起來。

🪽製作方法🪽

1 利用牙籤穿過小保麗龍球。

2 將迴紋針拉直。

3 以迴紋針穿過小保麗龍球。

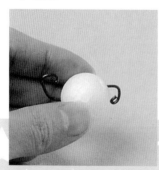

4 以老虎鉗將兩邊的迴紋針彎出弧度。

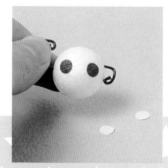

5 以打洞機打出2個小圓做眼睛。

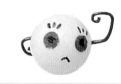

6 最後以黑色筆來劃上精靈的表情，即完成。

吹球飛碟

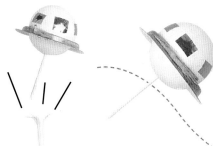

■ 所需工具與材料：

一根轉彎吸管、保麗龍球、牙籤、免洗飲料蓋、亮面膠帶、剪刀、色筆（麥克筆）。

■ 製作所需時間：

約50分鐘

■ 難易度：

★★★★☆

吹氣 →

游戲方法：以吹氣量的多寡，讓飛碟球忽上忽下的震動，呼～的一口，飛碟就飛出去了！

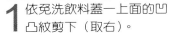

製作方法

1 依免洗飲料蓋一上面的凹凸紋剪下（取右）。

2 以麥克筆塗上色。

吹球飛碟

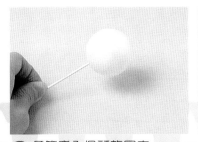

3 牙籤穿入保麗龍固定。

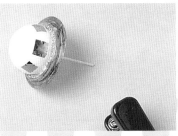

4 將步驟2圍上保麗龍球，稍往球面陷入一些，再將兩端以訂書機釘牢。

5 於吸管的短段口剪開5～6等分，再分別向外翻。

吹球魔女

可愛的小魔女造型，在吹管上跳動著，利用吹球的原理，變化出更多的小創意。

■所需工具與材料：

一根轉彎吸管、保麗龍球、牙籤二根、色紙、綠色尼龍繩、剪刀。

■製作所需時間：

約60分鐘

■難易度：

★★★★☆

■完成圖

吹氣

製作方法

1 以雙面膠黏於保麗龍球上。

2 取尼龍線約30公分，左右反覆摺後，將中間綁緊。

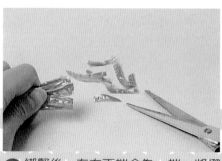

3 綁緊後，左右兩端合為一端，將摺處剪去約1公分。

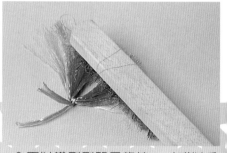

4 再以鐵刷刷開尼龍線。（或以手撕開亦可）

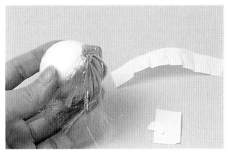

5 將梳開的尼龍繩黏於步驟1的雙面膠處。

6 均勻撥開黏牢。

7 取一張長條色紙，背面黏上雙面膠，貼上牙籤捲黏起來。

8 如圖黏好後，輕輕彎折，此部份為手。

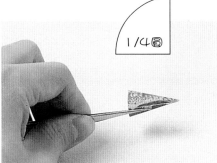

1/4圓

9 帽子則取1/4圓的色紙，黏成尖帽型。

10 以黑色麥克筆畫上有趣的表情。

11 在色棉紙背面貼上雙面膠，以打洞機打出二個小圓。作為腮紅。

12 將手和帽子黏上後即完成。

遊戲方法：輕輕吹氣，小魔女會在吹管上不停的震動；大吹一口，她便蹦的一聲，跳了出去喔！

吹球魔女

烏賊

利用吸管吹氣，讓烏賊可以上下伸縮，好像在海中游動一樣，一起動手做做看吧！

嗽
嗽

■ 所需工具與材料：一根轉彎吸管、一根0.6cm吸管、一根0.5cm吸管、水滴形保麗龍球、保麗龍球、皺紋紙、底片盒、剪刀、刀片、白膠、雙面膠、色筆（麥克筆）。

■ 製作所需時間：約60分鐘

■ 難易度：★★★★☆

製作方法

1 將皺紋紙捲剪下約15公分×1公分，共8條。

2 取一水滴形保麗龍球，從中間切開。

3 再將一顆圓形保麗龍球切半，將步驟2的鈍形部份黏上，如圖所示。

4 如圖，呈現一顆香菇狀的造型，在此我們將它作為烏賊的頭部。

5 將吸管短段的出口，以原子筆套入撐大。

6 取一根吸管（非轉彎吸管）套入步驟5的吸管裡，短段就變長了。

7 利用刀片將底片盒的底部、底片盒蓋皆挖出一個洞孔。

8 將步驟6的吸管穿過底片盒。

9 烏賊頭插黏於吸管上。

10 將步驟1的皺紋紙條一一黏上底片盒與烏賊頭吸管。

11 烏賊頭以紅色麥克筆上色。

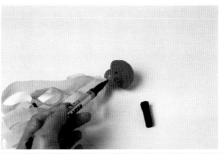

12 劃上眼睛和表情即完成。

遊戲方法：吹氣時，烏賊會向上移動；吸氣時，烏賊會向下移動；一上一下的伸縮活動就像烏賊在游動般，在空中自由又自在。

烏賊

25

動物吹線

變色龍-我們利用繡線和吸管來吹出變色龍的長舌頭,附上線稿可供影印應用,照著步驟做,你也可以輕鬆做!

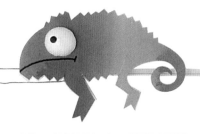

吹氣

製作方法

■**所需工具與材料:**

　　一根吸管、紅色繡線、剪刀、刀片、白膠、色筆

　　(麥克筆)、水滴形保麗龍球2顆。

■**製作所需時間:**約40分鐘

■**難易度:**★☆☆☆☆

1 在吸管轉彎處刺一洞孔。

2 將繡線從洞孔穿出吸管。

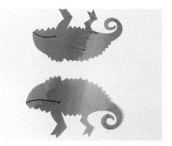
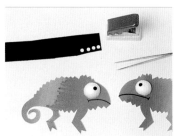

3 黏住繡線兩端。

4 取二顆水滴形保麗龍球,從鈍處切開,可作為變色龍的眼睛。

5 依線稿剪下的變色龍造型。

6 利用打洞機打出兩個小圓,作為小眼珠。

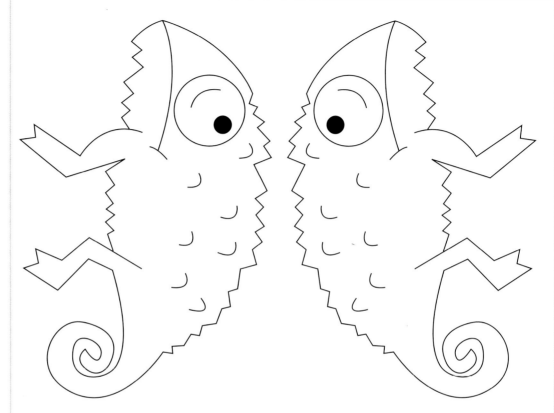

7 將兩片背面上端相黏於吸管上。

8 尾端最後黏合,即完成。

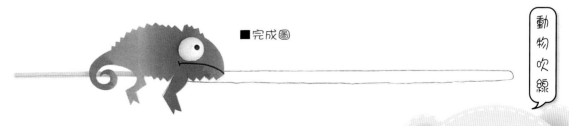

■完成圖

遊戲方法:吹氣時,一手持著吸管,一手輕輕持著繡線,大力一吹,繡線便呼呼隆隆的向前跑了,就像變色龍的長舌頭,看誰的舌頭最長!!

動物吹線

27

動物吹線

鯨魚-吸管的吹線創意也可以利用在鯨魚的噴水動作，吹一口氣就會噴出繡線來，就像噴水一樣。附上線稿可供影印應用，照著步驟做，你也可以輕鬆做！

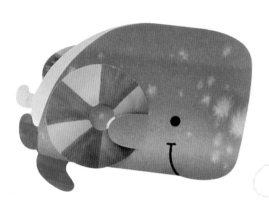

■所需工具與材料：
一根轉彎吸管、藍色繡線、剪刀、刀片、白膠、色筆（麥克筆）。

■製作所需時間：
約40分鐘

■難易度：
★★★☆☆

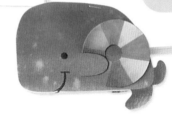

吹氣

製作方法

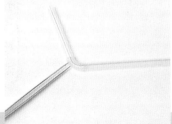

1 在吸管轉彎處刺一個洞孔。

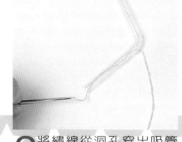

2 將繡線從洞孔穿出吸管短段。

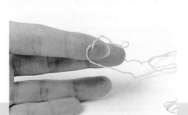

3 以白膠黏住繡線兩端。

4 如圖，當我們從吸管吹氣時，繡線會洞孔跑出，呈迴繞的狀態。

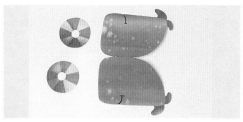

5 依線稿剪下鯨魚造型。

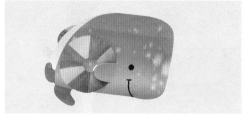

6 游泳圈的部份可利用泡綿膠來增加一點立體感。

7 尾部以釘書機釘牢鯨魚身體。

8 將鯨魚夾黏住吸管，吸管短段置於鯨魚的氣孔，即完成。

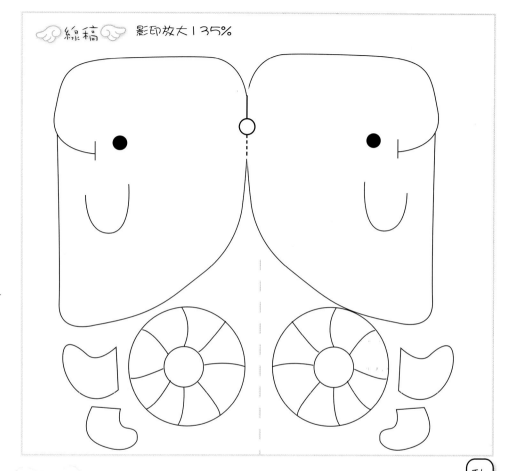

線稿　影印放大135%

動物吹線

■完成圖

遊戲方法：吹氣時，一手持著吸管，一手輕輕持著繡線，大力的將繡線吹出，繡線便會往上跑出，像噴水的水柱般，看誰噴的最高！！

張嘴的鱷魚

利用牛奶盒，重新組合黏貼，變成一隻可愛的鱷魚，吹一口氣就張開了鱷魚的大嘴了。

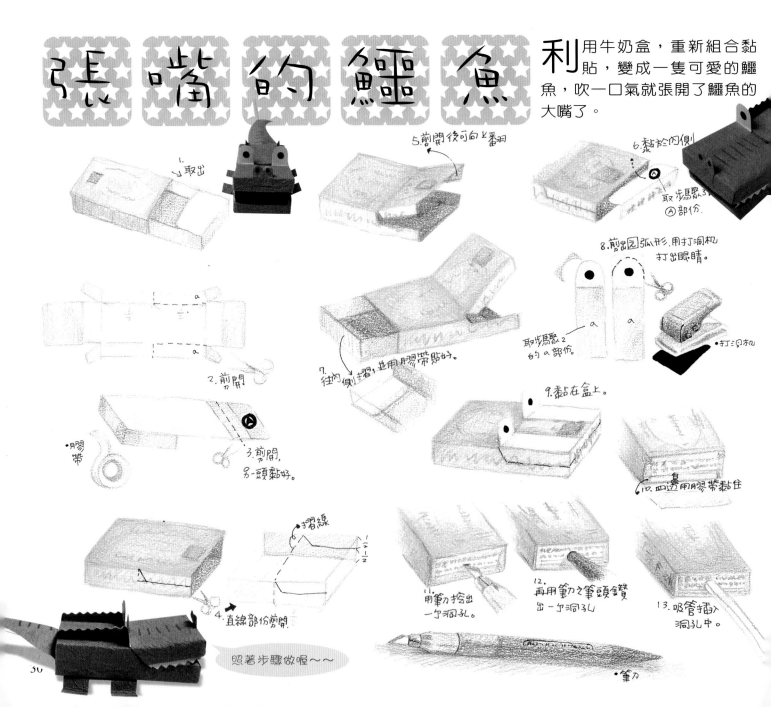

1. 取出

2. 剪開

•膠帶

3. 剪開，另一頭黏好。

4. 直線部份剪開。

•摺線

5. 削開後可向上翻

6. 黏於內側

取步驟3的Ⓐ部份。

7. 往內側摺，並用膠帶貼好。

8. 剪出圓弧形，用打洞機打出眼睛。

取步驟2的a部份。

•打洞機

9. 黏在盒上。

10. 四邊用膠帶黏住

11. 用筆刀挖出一个洞孔。

12. 再用鉛之筆頭鑽出一个洞孔

13. 吸管插入洞孔中。

•筆刀

照著步驟做喔～～

30

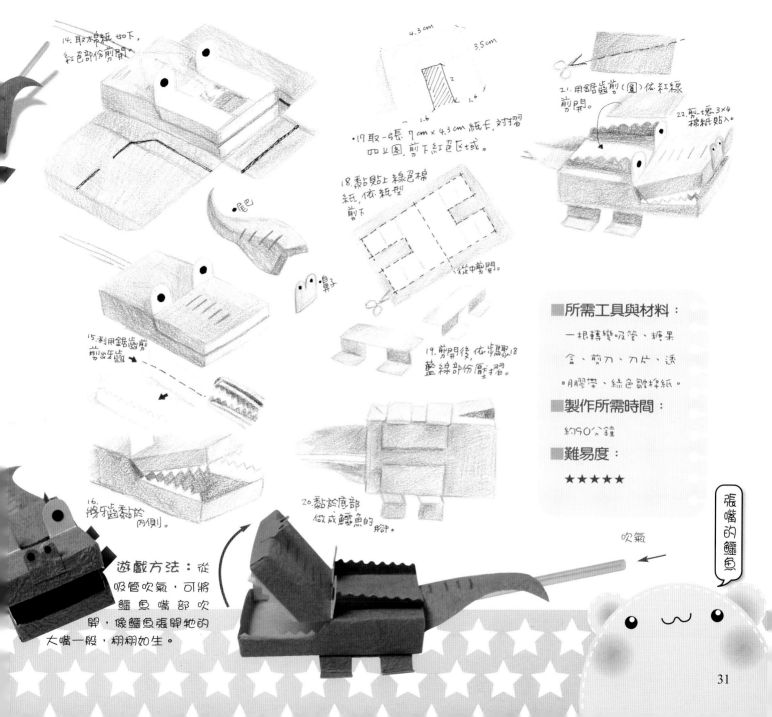

14. 取太鼻紙 如下，紅色部份剪開。

4.3 cm
3.5 cm
2
1.6
1.6

• 17.取一張長 7cm × 4.3 cm 紙卡，對摺 如上圖，剪下紅色區域。

18. 黏貼上綠色棉紙，依紙型剪下

•尾巴

•鼻子

•從中剪開。

15. 利用鋸齒剪 剪出牙齒

16. 將牙齒黏於 內側。

19. 剪開後，依步驟18 藍線部份壓摺。

20. 黏於底部 做成鱷魚的腳。

21. 用鋸齒剪（圓）依紅線 剪開。

22. 剪一張 3×4 棉紙貼入。

遊戲方法：從 吸管吹氣，可將 鱷魚嘴部吹 開，像鱷魚張開牠的 大嘴一般，栩栩如生。

吹氣

張嘴的鱷魚

■所需工具與材料：
一根轉彎吸管、糖果 盒、剪刀、刀片、透 明膠帶、綠色皺棉紙。

■製作所需時間：
約90分鐘

■難易度：
★★★★★

31

吹氣球的小黃狗

在吸管前端黏上氣球，小黃狗厲害的吹出了大大的氣球，那你呢？

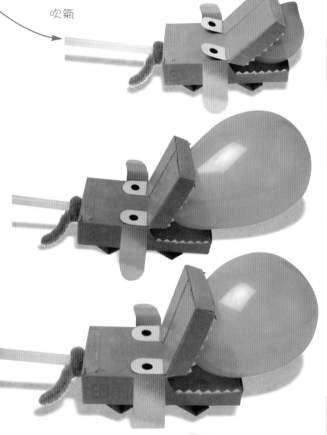

吹氣

● 將盒子分為兩部份。

■所需工具與材料：一根轉彎吸管、牛奶盒、剪刀、刀片、透明膠帶、白膠、壓克力顏料、氣球、鋸齒剪、色紙、打洞機。

■製作所需時間：約90分鐘

■難易度：★★★★★

製作方法

1 將長段部份如圖所示處剪下。

2 另一端向內摺入並黏牢。

3 外盒盒身左右兩側如圖所示剪開。

4 剪開後向上摺，步驟2剪下的部份則黏於上方。

5 將步驟2的盒底部份穿入，並以透明膠帶固定好。

6 背部也以透明膠帶固定。

7 固定好的盒身。

8 步驟一剪下的部份用來當作眼睛，利用打洞器打出兩個小圓，並貼上。

9 把眼睛部份黏在盒身上（以白膠黏）。

10 以鋸齒剪剪出牙齒，並黏入盒子裡。

11 在背部以筆刀鑽出一個洞。

12 以筆刀尖端伸入，讓洞孔平整。（或細筆桿）

13 由吸管的短段穿入盒子。

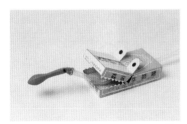

14 穿入後，用透明膠帶在前端黏上氣球。

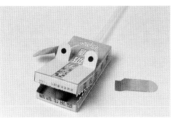

15 色紙剪出耳朵，並黏上盒子兩側。

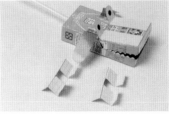

16 以厚紙剪出腳型，並一一黏上。

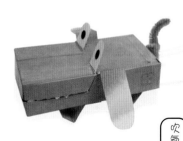

吹氣球的小黃狗

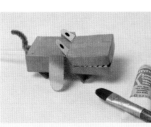

17 完成的雛形。

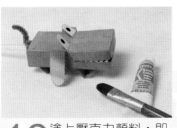

18 塗上壓克力顏料，即完成。

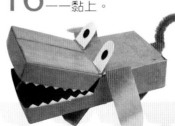

遊戲方法： 從吸管吹氣，可以一手將氣球前端拉長，較容易吹起。氣球從小狗嘴裡吹起來，吹破了可以再換一個氣球，黏牢即可。

爬線玩偶

原理－以紙盒作為中心，繩子穿過背面的吸管，往兩側拉，盒子就會向上跑了。

■所需工具與材料：
一根吸管、剪刀、雙面膠、相片盒、棉線。

■製作所需時間：
約10分鐘

■難易度：
★☆☆☆☆

✎製作方法✎

向上滑動

向外拉

遊戲方法：將下方棉線往兩邊拉開，盒子便會往上跑了。

1 將紙盒貼上雙面膠，吸管剪成二段，和盒身等長。

2 將吸管黏於兩側，並將撕下的雙面膠的背膠黏於中間。

3 穿過棉線打結即完成。

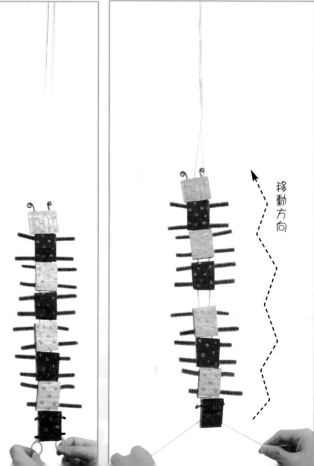

移動方向

34

蜈蚣

了解原理之後，我們將它運用在蜈蚣的造型上，有不一樣的爬行方式，更有樂趣。

■ **所需工具與材料：**

4根吸管、透明膠帶、毛根、棉線、剪刀、鋁條、瓦楞紙、蠟筆、亮粉膠水。

■ **製作所需時間：**

約50分鐘

■ **難易度：**

★★★★★

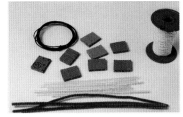

1 將瓦楞紙裁成4cm×3cm的大小共8塊。

2 取其中一塊橫放穿過二根鋁條，在末端做彎曲鉤住瓦楞紙，此部份作為頭部。

3 將毛根剪成8cm長度共12根，各穿入瓦楞紙中。此部份為身體。

4 將吸管剪成3.5cm長度共16段。

5 並將剪下的吸管黏貼於各個身體背面。（略八字形）

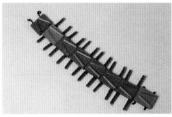

6 尾端則穿過鋁條，並將其末端彎起。

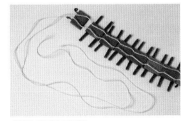

7 穿過棉繩。

8 穿過後棉繩後，上端打結，下端剪開。

9 剪開的兩端各綁上小扣環。

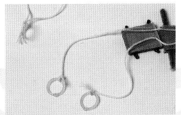

10 如圖。

11 蜈蚣身體部份可以塗上蠟筆彩繪。

11 點上亮粉膠水做裝飾，讓作品更顯特色。

遊戲方法： 將手扣住指環，並開始左、右、左、右的拉，蜈蚣就會左右左右的向上爬，當手放開時，蜈蚣又會向下掉了。

熱氣球

在熱氣球背面貼上兩根吸管,穿過棉繩,熱氣球便冉冉的升空了,越升越高。

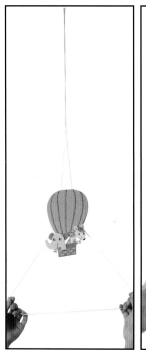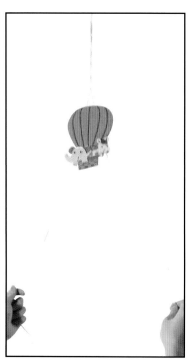

遊戲方法:兩手將底部的棉繩往兩邊拉開,熱氣球就會往上移動喔~

1 瓦楞紙板當作熱氣球的底,照著線稿剪下,並以泡綿膠貼上。

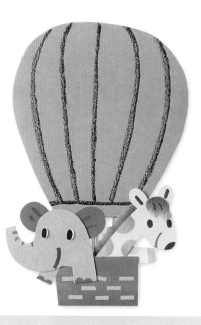

■所需工具與材料:

1根吸管、透明膠帶、美術紙、剪刀、相片膠、泡綿膠、亮粉膠水、蠟筆、棉繩、瓦楞紙板。

■製作所需時間:

約30分鐘

■難易度:

★★☆☆☆

2 在背面瓦楞紙的部位貼上兩段吸管。

3 穿過棉繩後頂端打結。即完成。

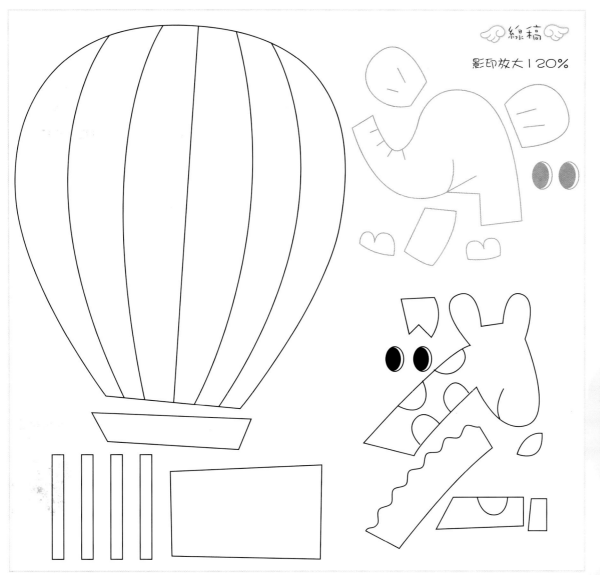

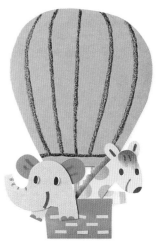

熱氣球

降落傘

在降落傘背面貼上兩根吸管，穿過棉繩，降落中的降落傘又飛上天空去了。

■ **所需工具與材料：**
1根吸管、透明膠帶、美術紙、剪刀、相片膠、泡綿膠、棉繩。

■ **製作所需時間：**
約30分鐘

■ **難易度：**
★★☆☆☆

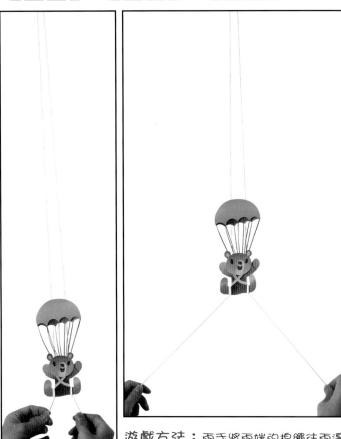

遊戲方法：兩手將兩端的棉繩往兩邊拉開，降落傘就會往上移動喔～

✎製作方法✎

1 依照線稿剪下小熊造型和降落傘，並以泡綿膠貼上。在降落傘背面的部位貼上兩段吸管。

2 在小熊背面的部位也貼上兩段吸管。

3 棉繩穿過吸管後兩端打結，即完成。

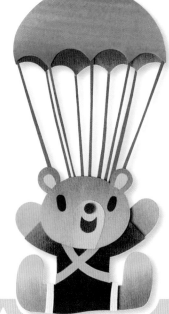

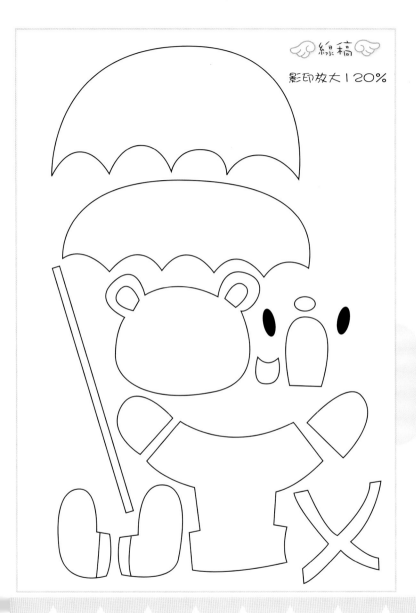

線稿
影印放大120%

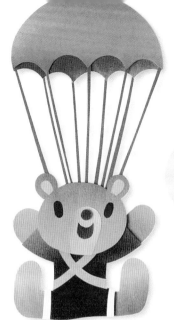

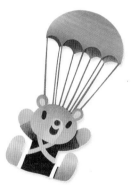

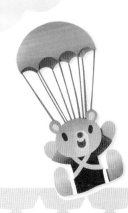

降落傘

拉鋸鳥

利用吸管的吹推、吸抽原理，讓小雲雀在吸管上前後的拉鋸，遊戲簡單又有趣，讓小朋友們親手來做玩具吧！

吹氣

■**所需工具與材料**：1根0.6cm吸管、1根0.5cm轉彎吸管、透明膠帶、色紙、剪刀、雙面膠、皺棉紙捲、小保麗龍球。

■**製作所需時間**：約20分鐘

■**難易度**：★★☆☆☆

吸氣

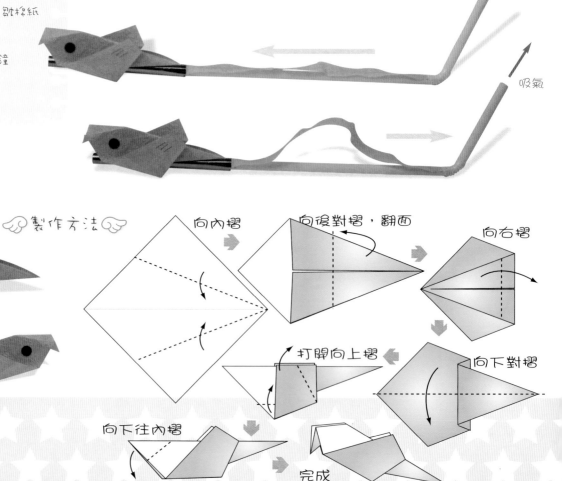

製作方法

向內摺

向後對摺，翻面

向右摺

打開向上摺

向下對摺

向下往內摺

完成

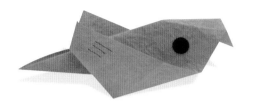

■材料圖

〰️製作方法〰️

1 在0.6cm吸管的一端管口內塗上白膠，並塞入一顆小保麗龍球。

2 取一段皺棉紙，長度為0.5cm轉彎吸管之長段。

3 在0.5cm轉彎吸管的轉彎處先黏住皺棉紙的一端。

4 將步驟一的吸管套入轉彎吸管的長段，在前端管口上以亮面膠帶黏住皺棉紙的另一端。

5 將折好的小雲雀黏上雙面膠，貼在吸管上0.6cm的吸管上，即完成。

遊戲方法：一手持著吸管，當我們吹氣時，0.6cm吸管會向前移動；當我們吸氣時，就往後抽回，吹、吸、吹、吸的結果，就是小雲雀前、後、前、後的移動，彷彿在快樂的跳躍著！

拉鋸鳥

41

拉鋸動物

吹氣

此作品為拉鋸鳥延伸應用的第二種做法，遊戲方法相同，像兩隻小熊在互相打招呼一樣！你也可以想想看，激發一下創意～

■所需工具與材料：

1根0.6cm吸管、1根0.5cm轉彎吸管、透明膠帶、美術紙、剪刀、雙面膠、皺棉紙捲、小保麗龍球。

■製作所需時間：

約40分鐘

■難易度：★★★☆☆

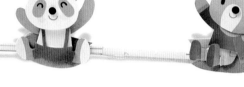
製作方法

1 取一根0.6cm吸管，剪成兩段，每段約5公分。

2 小保麗龍球塞入0.6cm吸管的一端管口內。

3 將兩段吸管套入0.5cm吸管內，取一條皺棉紙，黏住兩段吸管。

4 製作完成的活動吸管。

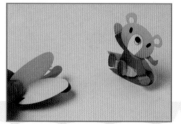

5 依線稿製作兩隻動物造型，底座（荷葉）內黏上雙面膠。

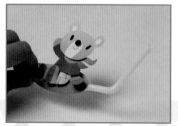

6 將動物分別黏於轉彎吸管上。小熊右端以透明膠帶固定住轉彎吸管。

7 側面。

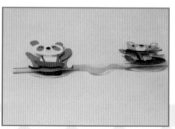

8 可以在內側黏上小磁鐵，增加重量，使其動物不會上下翻轉移動。

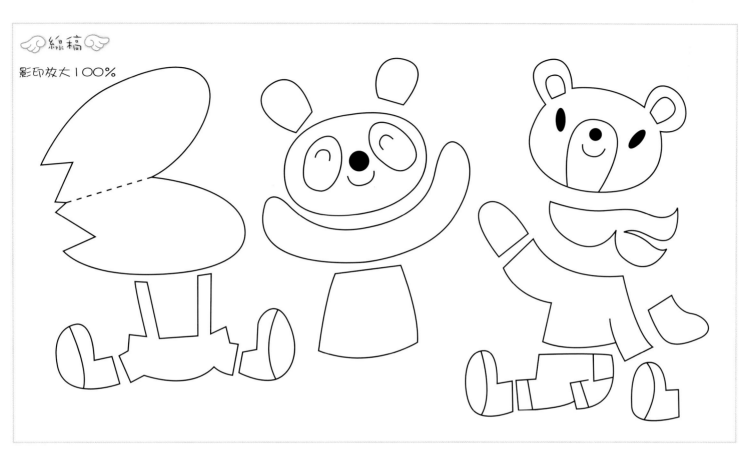

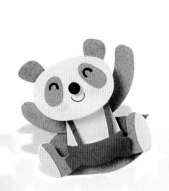

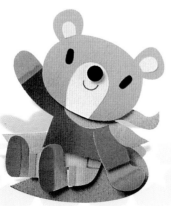

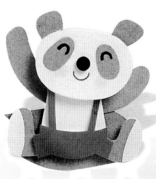

遊戲方法：當我們吸氣時，吸管向前進，兩隻動物就靠近了；當我們吹氣時，吸管就向後退，兩隻動物又拉開了。一前一後的移動，像是在快樂的嬉鬧著，好不快樂！

拉鋸動物

Part 2

吸管動物造型

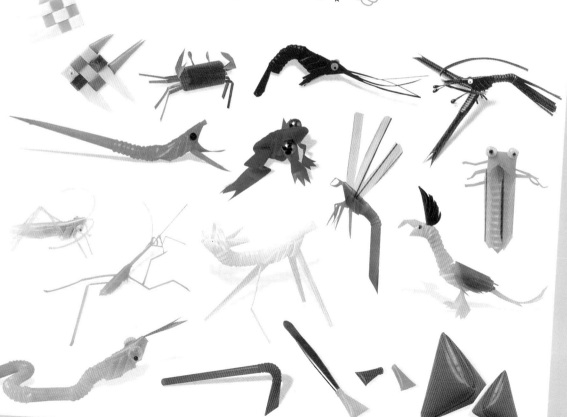

作品欣賞

基本技法一

吸管的造型以二種技法為主來變化,第一種技法較單純,編法也較簡單。將吸管壓扁一些較好編織,或一邊編織一邊壓扁亦可。

1 將吸管長段壓扁。

2 在距離邊緣1/4處剪開至轉彎處,作為窄股。

3 如圖。

4 再將另3/4攤開,沿摺痕剪開,為左、右寬股。

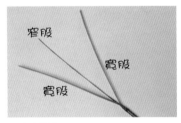

5 如圖。

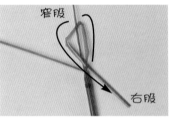

6 以窄股作為支架,右股由後往前(逆時鐘方向)繞支架。

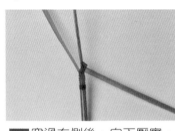

7 穿過右側後,向下壓實。

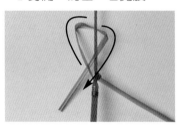

8 左股由後往前(順時鐘方向)繞支架。

基本技法一

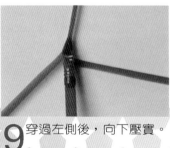

9 穿過左側後,向下壓實。

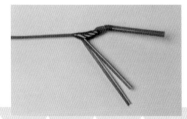

10 各編4次。

11 如圖,技法一完成。

46

基本技法二

熟悉技法一的技巧後，我們再進行基本技法二，它可以做出腳型，如蚱蜢、螳螂、蟬等，在後面章節我們有詳細的解析。多做幾次熟練之後，再困難的造型也無往不利了。

1 將吸管壓扁後，長段距離邊緣約0.2公分處剪開至轉彎處。

2 另一部份則攤開，沿壓痕剪半。

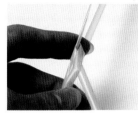

3 同「技法一」編右股。

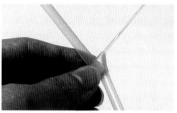

4 壓實後，將右股向上翻摺。

5 再向下往右摺（約90度角），以逆時鐘方向繞窄股編織。

6 左股亦同。左右股編織好第一層後，將其剪開0.1公分。

7 如圖。

8 留下a，b部份則繼續編第二層。

9 先往上翻摺再呈90度向下往右翻，同第一層。

10 以逆時鐘方向繞窄股編織。左股編法亦同。

11 編好第二層後，將左右二股各剪成二等分。

12 如圖。

基本技法二

熱帶魚

■所需工具與材料：紅色吸管3根、黃色吸管3根、綠色吸管3根、白色吸管3根、老虎鉗、長尾夾2隻、剪刀、活動眼睛。

■製作所需時間：約30分鐘

■難易度：★★☆☆☆

波霸吸管

 製作方法

1 將吸管壓扁，可用老虎鉗來壓夾。

2 將吸管對摺後，兩根互相交叉勾住。

3 第二層與第一層的編織方向相反。

4 如圖完成第二層。

5 第三層與第二層編織方向相反，編好後以長尾夾固定住兩側。

6 如圖第一層兩根剪短至2公分。

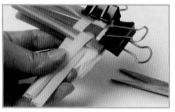

7 再剪成三角形。

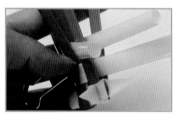

8 內側兩片往內塞。

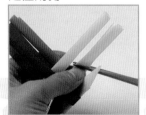

9 第二層則相同剪短至2公分，剪法略斜。

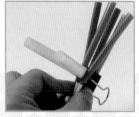

10 塞入內側魚身裡。

11 第三層與第一層做法相同，剪短成3公分。

12 紅色吸管的部份做法與黃色吸管相同。

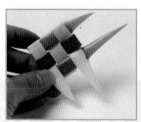

13 完成的熱帶魚雛形。貼上活動眼睛即完成

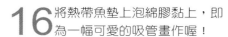

16 將熱帶魚墊上泡綿膠黏上,即為一幅可愛的吸管畫作喔!

14 將波霸吸管以順時中方向排列成方框。尖頭→平頭→尖頭。

15 以剪刀和膠水邊剪邊黏,剪成小段平貼即成氣泡。

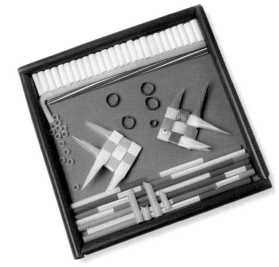

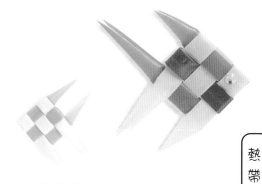

●**注意事項:**老師及家長請注意小朋友,勿讓他們將剪下的吸管到處亂丟,或塞進口、鼻喔~。

熱帶魚

■完成圖

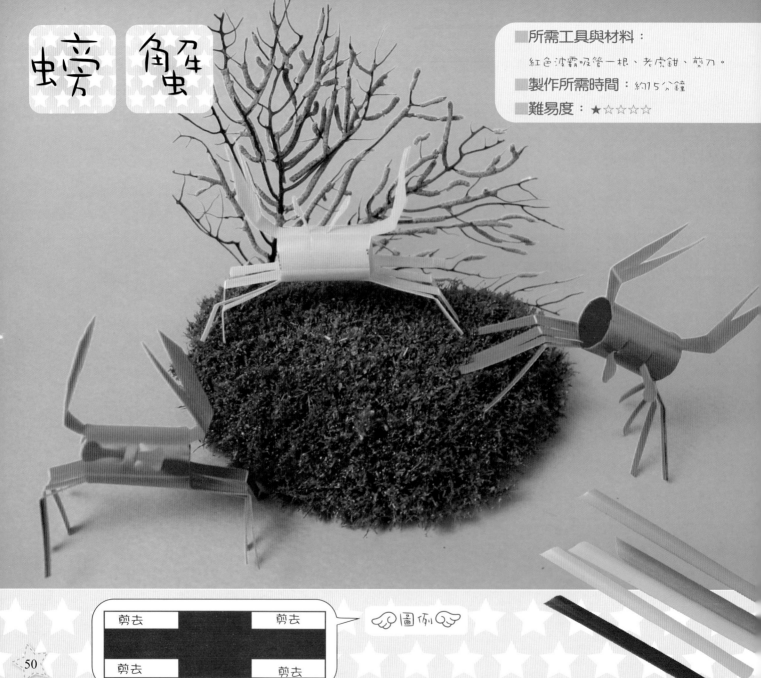

螃蟹

■所需工具與材料：

紅色波霸吸管一根、老虎鉗、剪刀。

■製作所需時間：約15分鐘

■難易度：★☆☆☆☆

剪去		剪去
剪去		剪去

☜圖例☞

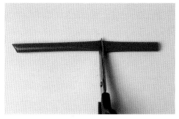

1 將吸管剪成6公分長度。

2 如P50下圖所示，剪出紅色部份。

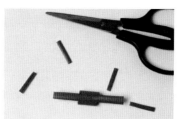

3 如圖。剪下的部份留下來做步驟11的眼睛。

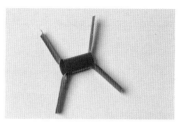

4 剪下後，將左右兩邊的四片吸管往外翻摺。

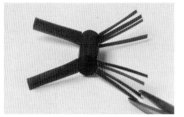

5 如圖右側當作蟹腳，左側當作螯；右側兩邊各剪出四等分。

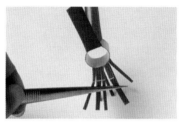

6 在1/3處做壓摺。

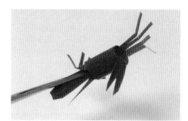

7 螯的部份則剪成三角螯狀。

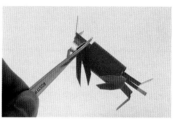

8 在下端向內彎摺。

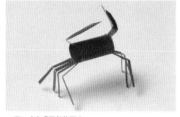

9 螃蟹雛形。

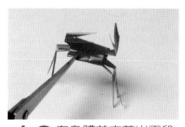

10 在身體前方剪出兩段缺口。

11 取步驟3剪剩的吸管來製作眼睛的部份，如圖為一根長1公分的眼睛。

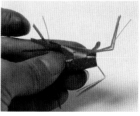

12 再將眼睛穿過缺口即完成。

螃蟹

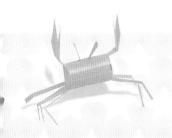

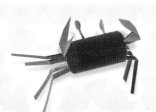

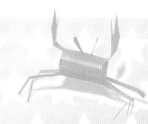

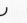

51

鯉魚

🪽製作方法🪽

■ 所需工具與材料：

紅色轉彎吸管一根、老虎鉗、剪刀、小珠珠2個、白膠。

■ 製作所需時間：

約15分鐘

■ 難易度：★☆☆☆☆

■ 參考技法：

基本技法一

1 將吸管長段壓扁。

2 在距離邊緣1/4處剪開至轉彎處，作為窄股。

3 如圖。

4 再將另3/4攤開，沿摺痕剪開，為二寬股。

5 如圖。

6 以窄股作為支架，參考編織基本技法（一），右股由後往前（逆時鐘方向）繞支架。

7 穿過右側後，向下壓實。

8 左股由後往前（順時鐘方向）繞支架。

9 穿過左側後，向下壓實。

10 各編4次。

11 如圖。

12 將下方2股剪成三角形，當作魚鰭。

13 將轉彎處拉開。

14 吸管短段剪開，剪成三角形。當作魚尾。

15 如圖。

16 窄股部份則剪短至0.3公分。

17 將其剪成2半，並向外翻，此為嘴部。

18 如圖所示，剪出紅色部份。

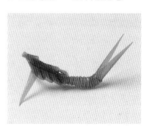
19 完成鯉魚雛形。

鯉魚

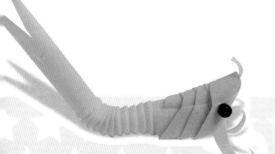

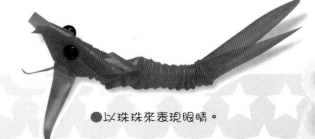
●以珠珠來表現眼睛。

蝦 子

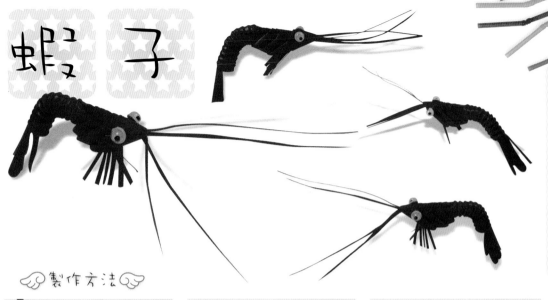

■所需工具與材料：

紅色轉彎吸管一根、老虎鉗、剪刀、活動眼睛2個、白膠。

■製作所需時間：

約15分鐘

■難易度：★☆☆☆☆

■參考技法：

基本技法一

製作方法

1 吸管壓扁後，在長段部份的邊緣0.2公分（約1/4處）剪開至轉彎處，另一部份攤開沿摺線剪開。

2 依基本技法一的編法，編4次。

3 將下方兩股剪短至1公分。

4 再將兩股各剪開五等分，此部份作為蝦足。

5 將吸管的短段從轉彎處剪出一個ㄑ缺口，此部份作為尾部。

6 將尾部剪至距離轉彎處2公分，尾端剪成 ⌒⌒ 狀。

7 再將尾端剪成四等分。

8 窄股的部份則留下約4.5公分。

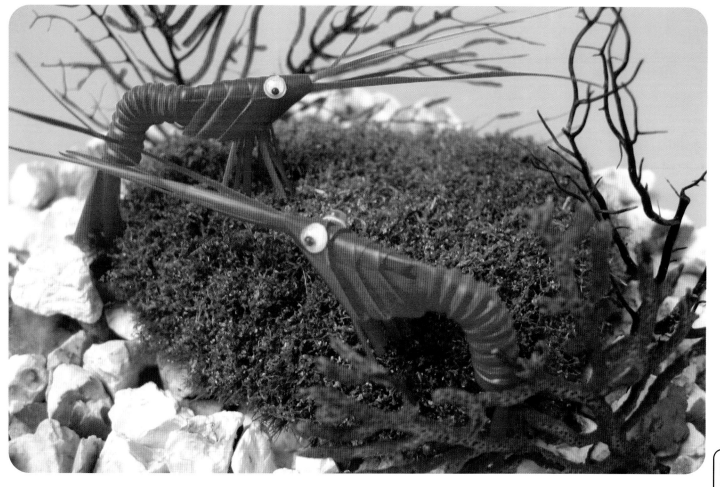

9 將窄股剪成4等分。

10 並將其前端修尖，此為蝦鬚。

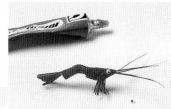

11 黏上活動眼睛即完成。

蝦子

龍蝦

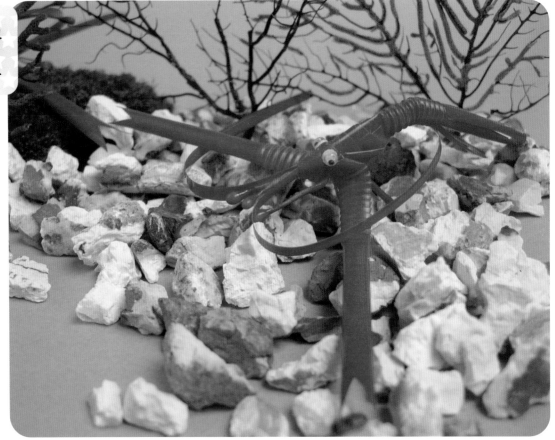

製作方法

1 基本編法同蝦子P54步驟1
~3，編四次。

2 將窄股攤開沿摺線剪開。

3 剪開的窄股以搣拉法拉出
弧度，此為蝦鬚。

4 吸管短段留3.5公分，並
剪開8等分，此為蝦尾。

5 取2支花蕊，將其對摺。

6 將一隻沾膠黏入窄股之洞內。

7 另一隻則沾膠黏入第一層縫中。

8 取一隻轉彎吸管，剪去長段距離轉彎處1公分處，將其壓扁。

9 在轉彎處前端1公分的部份剪一斜口。

10 另一端則剪出三角缺口。

11 將其剪成兩半，及成為龍蝦的螯。

12 在斜口處上膠。

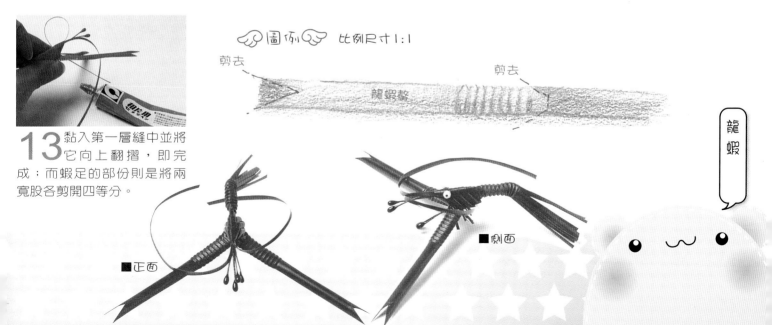

13 黏入第一層縫中並將它向上翻摺，即完成；而蝦足的部份則是將兩寬股各剪開四等分。

圖例 比例尺寸1:1

剪去　　　　　　　剪去

龍蝦螯

■正面

■側面

龍蝦

青蛙

■所需工具與材料：

　藍色轉彎吸管一根、老

虎鉗、剪刀、珠珠2顆、

白膠或相片膠、大頭針1

支、珠針2支。

■製作所需時間：

　約25分鐘

■難易度：★★★☆☆

■參考技法：

　基本技法一

 圖例 比例尺寸1:1

剪去

青蛙後腿

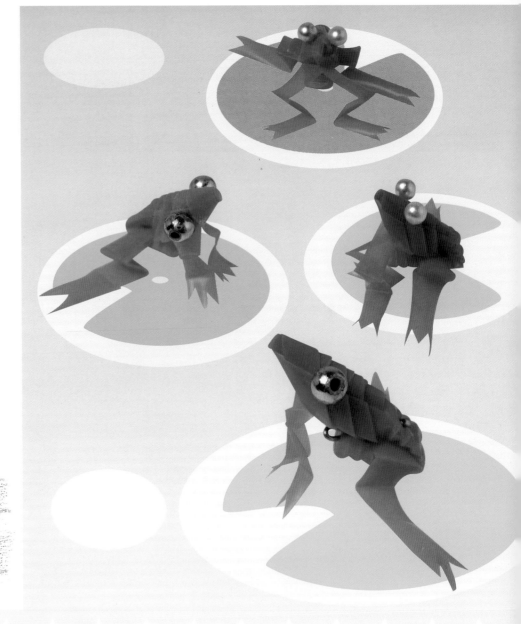

1 將吸管長段壓扁後，具邊緣1/4處剪開，另3/4則攤開後沿摺線剪半。

2 依基本技法一編法編4次。

3 下方兩寬股剪短至2公分。

4 剪出蛙蹼形。

5 將短段剪去，轉彎處拉直。

6 將轉彎處壓扁。

7 壓扁後向內摺。

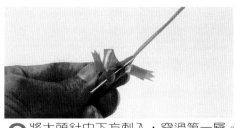

8 將大頭針由下方刺入，穿過第一層。

9 用老虎鉗往回鉤，並將多餘的部份剪掉（尖的一端）。

青蛙

10 將窄股剪掉。

11 側面。

12 底面。

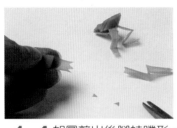

13 把步驟5的短段剪開成兩半。

14 如圖剪出後腳蛙蹼形，並將其摺2摺。

15 平口處沾膠黏入蛙身內。

16 將兩腳皆黏入蛙身。

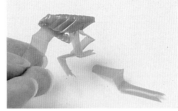

17 青蛙雛形。

18 將珠針插上小保麗龍球。（安全做法）

19 以老虎鉗剪掉一半。

20 如圖。

21 將珠針刺入青蛙頭部兩側內。

22 也可以利用小珠珠來表現眼睛。

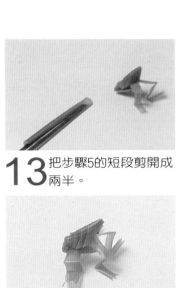

青蛙

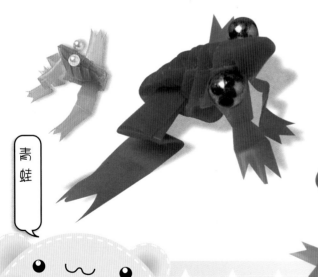

蜻蜓

■所需工具與材料：

藍色轉彎吸管一根、
透明吸管一根、老虎鉗
、剪刀、鑷子。

■製作所需時間：

約25分鐘

■難易度：

★★★☆☆

■參考技法：

基本技法一

圖例 比例尺寸1:1

剪去

後翅

前翅

蜻蜓

61

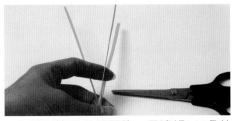

1 將吸管長段壓扁後，具邊緣1/4處剪開，另3/4則攤開後沿摺線剪半。

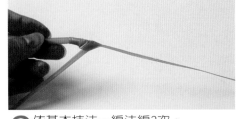

2 依基本技法一編法編3次。

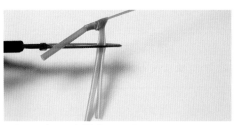

3 下方二寬股留2公分。

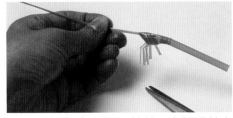

4 上端1/3處壓摺，並將兩寬股各剪出3等分。

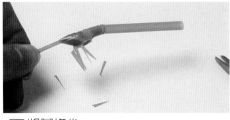

5 將腳修尖。

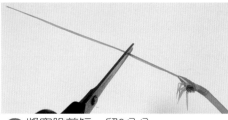

6 將窄股剪短，留6公分。

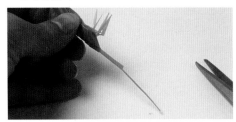

7 前端3公分修細。

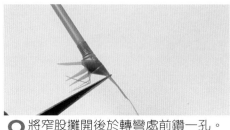

8 將窄股攤開後於轉彎處前鑽一孔。

9 如圖。

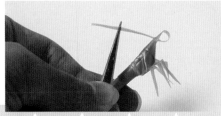

10 將細端穿過洞孔。

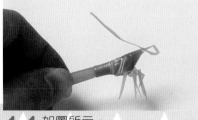

11 如圖所示。

12 剪去多餘的細端。

62

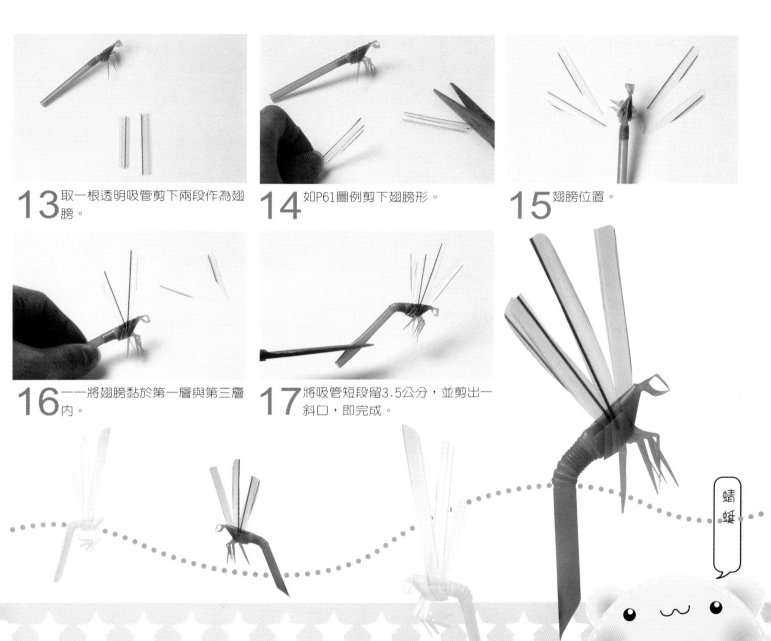

13 取一根透明吸管剪下兩段作為翅膀。

14 如P61圖例剪下翅膀形。

15 翅膀位置。

16 一一將翅膀黏於第一層與第三層內。

17 將吸管短段留3.5公分，並剪出一斜口，即完成。

蜻蜓

秋 蟬

🪽 圖例 🪽 比例尺寸1:1

剪去

翅膀

翅膀

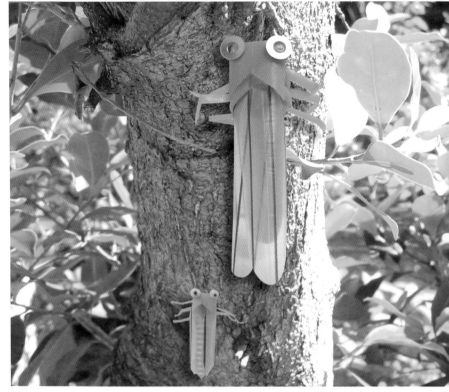

■所需工具與材料：

波霸綠色吸管、透明吸管一
根、老虎鉗、剪刀、小鐵環或
活動眼睛、鑷子。

■製作所需時間：約30分鐘

■難易度：★★★★☆

■參考技法：基本技法二

■注意事項：可以改用轉彎吸
管來取代波霸吸管製作。

🪽 製作方法 🪽

1 將波霸吸管
壓扁後，從
中間剪開至4公
分（留4公分）。

2 再剪開其中
一股，距邊
緣1/3處剪開（
此股稱之為a）。

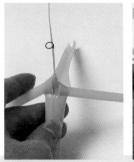

3 以a為中間支架，
左右二股依基本
技法二編織。

4 如圖。

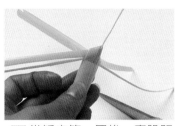

5 當編完第一層後，寬股距邊緣剪開約0.1公分。

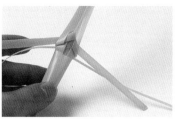

6 留下0.1公分作為腳，繼續編第二層。

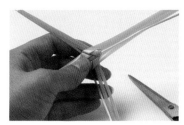

7 編至第二層時，寬股再剪開1/2。

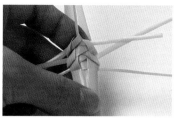

8 留下1/2，繼續編第三層。

9 將a往內摺入。

10 在後方的寬股貼上雙面膠。

11 往上黏摺。

12 將6隻腳剪去多餘的部份，留3公分。

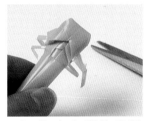

13 向上摺的寬股對齊第一層，剪出一個三角缺口。

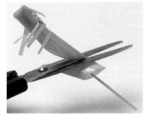

14 尾端剪出斜口。

15 剪下2段長度5公分的透明吸管，剪開後壓平，翅膀如圖剪下。

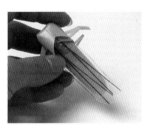

16 將翅膀沾膠插入第二層內。

17 取二小鐵環做眼睛，黏上即完成。

秋蟬

唧唧唧

65

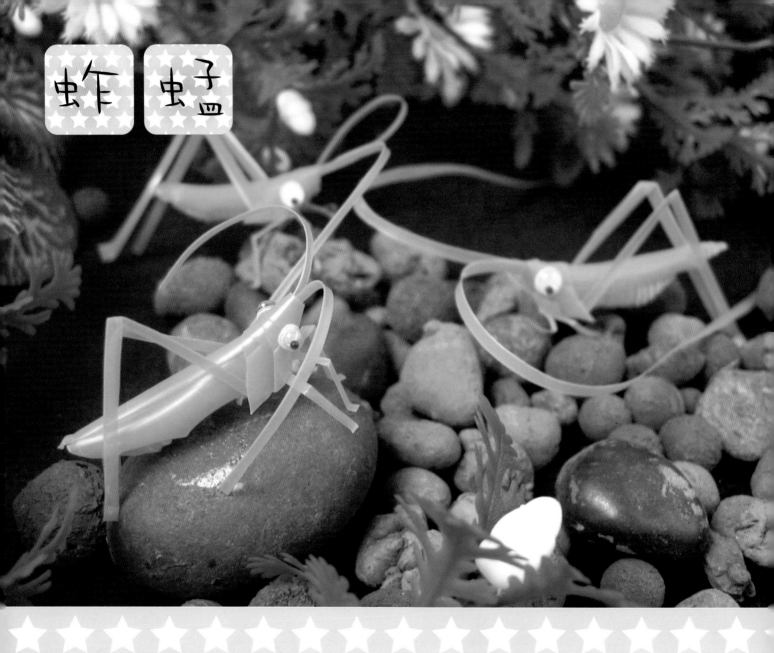

蚱蜢

製作方法

所需工具與材料：

綠色轉彎吸管、老虎鉗、剪刀、活動眼睛2個、相片膠或白膠、鑷子。

製作所需時間：

約30分鐘

難易度：

★★★★☆

參考技法：

基本技法二

1 將吸管壓扁後，長段距離邊緣約0.2公分處剪開至轉彎處。

2 另一部份則攤開，沿壓痕剪半。

3 以基本技法二開始編織。

4 編完第一次後，將右股向上翻摺。

5 再向下往右摺（約90度角），以逆時鐘方向繞窄股編織。

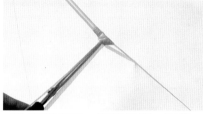

6 左股亦同，編織好第一層後，將其剪開0.1公分。

7 如圖。

8 留下0.1公分，其他另一部份則繼續編第二層。

9 先往上翻摺再呈90度向下往右翻。

蚱蜢

10 以逆時鐘方向繞窄股編織。

11 編好第二層後，將左右二股各剪成三等分。

12 將中間剪掉。

67

13 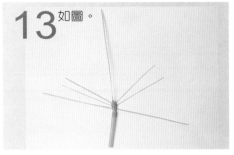 如圖。

14 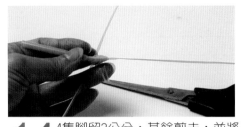 4隻腳留2公分，其餘剪去，並將其前端1公分處彎摺。

15 身體轉彎處拉開，剪一斜口，但不可剪斷。

16 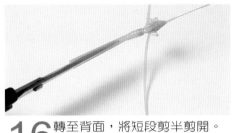 轉至背面，將短段剪半剪開。

17 轉至正面，沿壓痕剪開至斜口處，不可剪斷。

18 如圖。

19 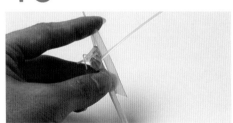 如圖所示，將尾端向上反摺。

20 對齊第二層，將尾端多餘部份剪掉。

21 如圖。

22 塞入第二層。

23 另一邊做法相同。

24 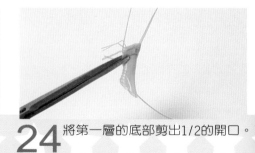 將第一層的底部剪出1/2的開口。

25 將後腳向上摺。

26 從第一層的開口摺出。

27 約3公分往下壓摺。

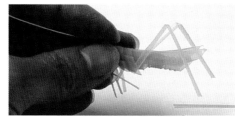

28 留4公分，其餘剪掉，末端約0.2公分反摺。

29 窄股剪掉剩7公分。

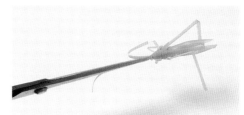

30 窄股攤開沿壓痕剪成一半，作為觸鬚。

31 將觸鬚摳壓出彎弧。

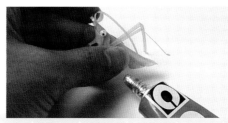

32 黏上活動眼睛，即完成。

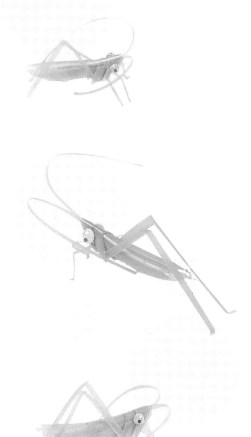

蚱蜢

69

螳螂

■所需工具與材料：

綠色轉彎吸管、老虎鉗、剪刀、鑷子。

■製作所需時間：約45分鐘

■難易度：★★★★★

■參考技法：基本技法二

製作方法

1 將吸管壓扁後，從中間剪開至轉彎處。

2 將其中一股攤開，沿壓痕剪開。

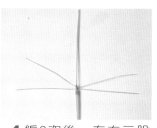

3 以另一股作為中間支架，運用基本技法二的編法編織。

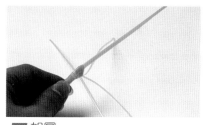

4 編2次後，左右二股皆各剪成2等分。

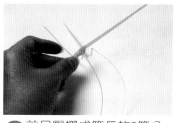

5 如圖。

6 前足壓摺成等長的2等分。

7 第三等分處剪斷。

8 另一邊也是相同做法。

9 將轉彎處後段拉開，在短段剪一個斜口，但不可剪斷。

10 短段沿壓痕剪開，不可剪斷。

11 背面則沿壓痕剪開。

12 如圖。

13 將兩片向上反摺，對齊第二層剪掉。

14 將其剪成三角形。

螳螂

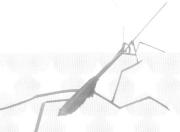

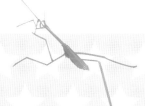

15 塞入第二層內。

16 另一邊做法相同。

17 在第一層底部剪開約0.3公分開口。

18 將後足向上翻摺，並從開口處摺出。

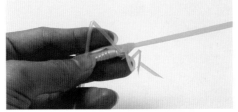

19 約2公分處向下摺。

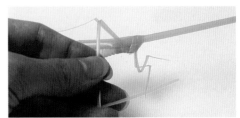

20 下摺後於3.5公分處剪掉並往內摺約0.2公分。

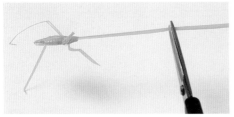

21 窄股留7公分其餘剪掉。

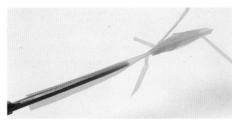

22 再分上下兩等分剪開，剪至約1.5公分處。

23 其中下方一股攤開沿壓痕剪開至1.5公分處。

24 將下方兩股向下壓摺再反摺，由上而下為1cm→0.5cm→2cm。

25 在2cm部份的邊緣剪出鋸齒狀。

26 將上股離左右邊緣0.1公分剪開，左右兩條為觸鬚。

27 將中間一股距1公分前剪成約0.1公分細條狀，於中間刺一孔。

28 將細條穿過洞孔。

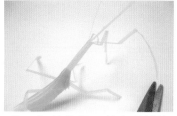

29 往後拉，剪去多餘的部份。

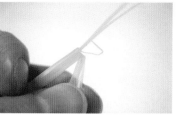

30 頭部壓折成三角形狀。

螳螂

麋鹿

■所需工具與材料：
黃色轉彎吸管、老虎鉗、剪刀、鑷子。

■製作所需時間：約25分鐘

■難易度：★★★☆☆

■參考技法：基本技法一

✂製作方法✂

1 將吸管壓扁，在長段部份左右各1/4處剪開。

2 將其中一個細股反摺。

3 左右二寬股以細股做中間支架，編基本技法一的編織。

4 共編四次。

5 將反摺一端拉出，拉出部份留2.5公分作為前腳。

6 將四股剪成等長之2.5公分，作為四足。

7 短段左右各距離0.2公分剪開。

8 以左邊之細股為支架，兩寬股做基本編織一次。

9 將二寬股剪成三角形，作為耳朵。

10 右邊的細股留3公分。

11 將其剪成4等分，作為鹿角。

12 鹿角以鑷子來摺出樹枝狀摺曲。

13 剪掉前端的細股。

14 四足可由細到粗的修飾。

15 也可將步驟11剪成二等分。

16 以指甲摳壓，製作成彎弧的鹿角。

麋鹿

鸚 鵡

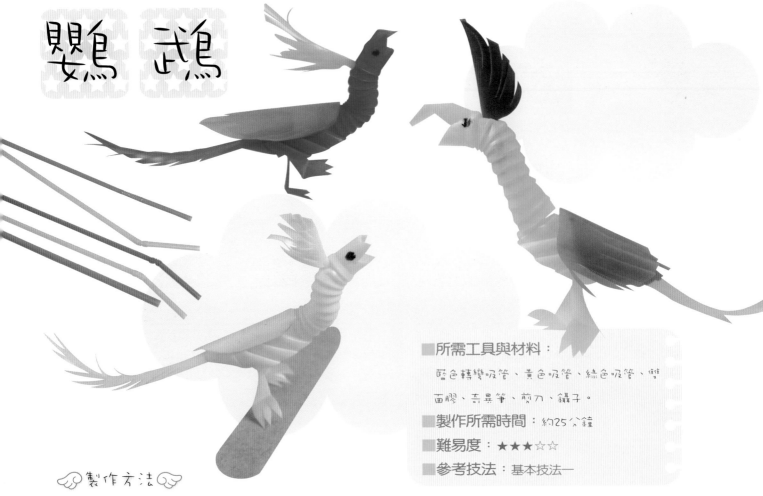

■所需工具與材料：

藍色轉彎吸管、黃色吸管、綠色吸管、雙
面膠、奇異筆、剪刀、鑷子。

■製作所需時間：約25分鐘

■難易度：★★★☆☆

■參考技法：基本技法一

製作方法

1 將吸管壓扁，在長段的部份1/4處剪開。

2 另一邊攤開沿壓痕剪開。

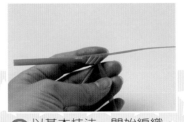

3 以基本技法一開始編織。

4 編4次，如圖。

5 將下方兩寬股留1.5公分做壓摺，並剪出鳥的腳形。

6 窄股部份留4公分。

7 剪出羽毛狀。

8 稍微將它向上彎，此部份作為鳥尾。

9 短段留1公分。

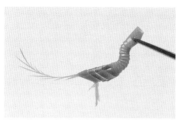

10 剪出一個三角缺口。

11 如圖。

12 將上端向內翻摺，如圖。

13 在頭頂中間刺一個洞孔。

14 取一根2.5公分長度之黃色吸管，剪成葉子形狀，如圖。

15 再將其剪成羽毛狀。

16 插入頭頂的洞孔內。

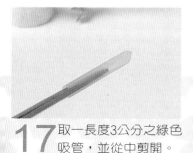

17 取一長度3公分之綠色吸管，並從中剪開。

18 剪開後於下端剪出羽毛狀，並於內部貼上雙面膠。貼於鳥背上即完成。（此部份可在多貼一層或二層）

■完成圖

鸚鵡

77

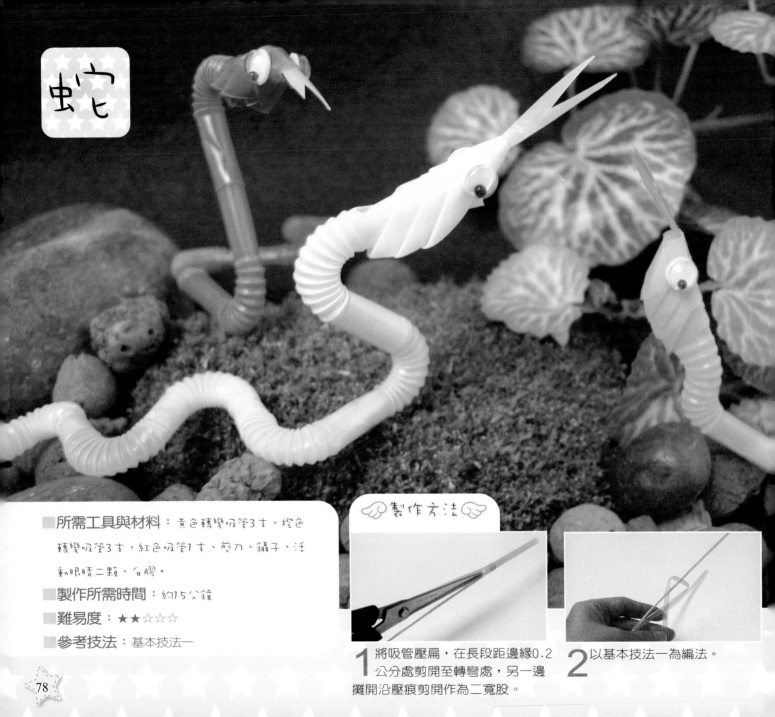

蛇

■所需工具與材料：黃色轉彎吸管3支、橙色轉彎吸管3支、紅色吸管1支、剪刀、鑷子、活動眼睛二顆、白膠。

■製作所需時間：約15分鐘

■難易度：★★☆☆☆

■參考技法：基本技法一

製作方法

1 將吸管壓扁，在長段距邊緣0.2公分處剪開至轉彎處，另一邊攤開沿壓痕剪開作為二寬股。

2 以基本技法一為編法。

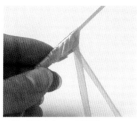

3 編4次，如圖。

4 將下方之二寬股剪掉（與身體齊）。

5 如圖。

6 取紅色吸管約1.5公分×0.4公分，並剪成三角舌形。

7 將窄股剪掉。

8 步驟6的紅色舌頭沾膠，黏入窄股的洞孔中。

9 短段部份留1.5公分。

10 第二根吸管則留下短段部份1公分，長段部份留1.5公分。

11 如圖。

12 在短段剪開一段。

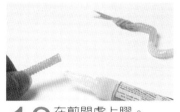

13 在剪開處上膠。

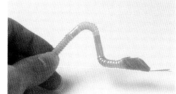

14 此短段套入步驟9中。

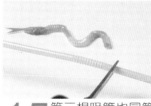

15 第三根吸管也同第二根吸管留下短段部份1公分，長段部份留1.5公分。

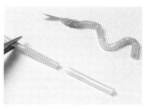

16 如圖所示。

蛇

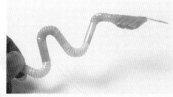

17 同樣將短段剪開一段並上膠，套入第二根之長段內。

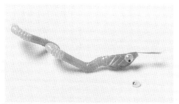

18 以此類推，可做更長的長度。

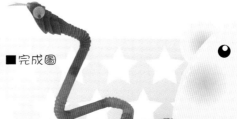

■完成圖

鋤 頭

製作方法

1 將吸管短段壓扁，沿壓痕剪開。

2 將剪開部份攤開。

3 末端往上摺入吸管內。

4 塞到底即可。

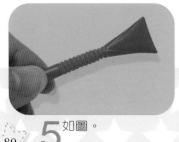

5 如圖。

6 長段留約7公分，其餘剪掉。

護 套

製作方法

1 將吸管短段壓扁，沿壓痕剪開。

2 將剪開部份攤開。

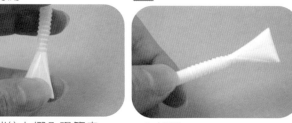

3 末端往上摺入吸管內，塞到底即可。

4 如圖。

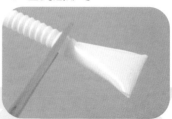

5 留轉彎處與短段，即完成。

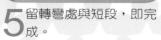

6 完成後的保護套，可套入尖物，使收納更安全。

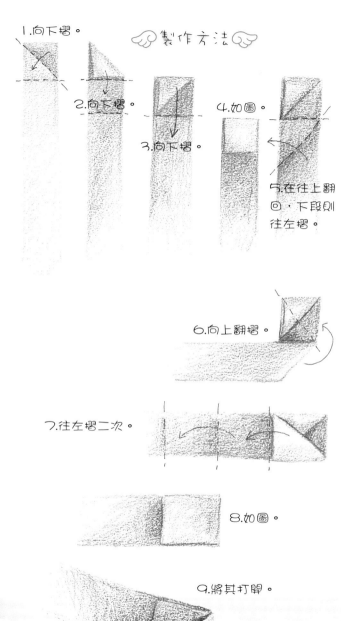

1. 向下摺。

2. 向下摺。

3. 向下摺。

4. 如圖。

5. 在往上翻回，下段則往左摺。

6. 向上翻摺。

7. 往左摺二次。

8. 如圖。

9. 將其打開。

粽 子

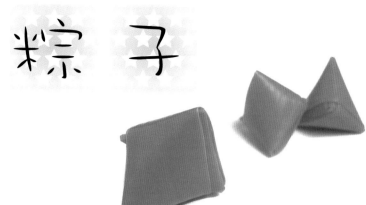

10. 如圖。

11. 將後段繞粽形包起。末端黏上雙面膠，並塞入縫中即完成。（如右圖）

■ 所需工具與材料：

藍色沙霸吸管、剪刀、雙面膠。

■ 製作所需時間：

約10分鐘

■ 難易度：★☆☆☆☆

粽子

81

新形象出版圖書目錄

郵撥: 0510716-5　　陳偉賢　　地址: 北縣中和市中和路322號8F之1
TEL: 29207133・29278446　　FAX: 29290713

總代理: 北星圖書公司
郵撥: 0544500-7 北星圖書帳戶

一. 美術設計類

代碼	書名	定價
00001-01	新插畫百科(上)	400
00001-02	新插畫百科(下)	400
00001-04	世界名家包裝設計(大8開)	600
00001-06	世界名家插畫專輯(大8開)	600
00001-09	世界名家兒童插畫(大8開)	650
00001-05	藝術.設計的平面構成	380
00001-10	商業美術設計(平面應用篇)	450
00001-07	包裝結構設計	400
00001-11	廣告視覺媒體設計	400
00001-15	應用美術.設計	400
00001-16	插畫藝術設計	400
00001-18	基礎造型	400
00001-21	商業電腦繪圖設計	500
00001-22	商標造型創作	380
00001-23	插畫彙編(事物篇)	380
00001-24	插畫彙編(交通工具篇)	380
00001-25	插畫彙編(人物篇)	380
00001-28	版面設計基本原理	480
00001-29	D.T.P(桌面排版)設計入門	480
X0001	印刷設計圖案(人物篇)	380
X0002	印刷設計圖案(動物篇)	380
X0003	圖案設計(花木篇)	350
X0015	裝飾花邊圖案集成	450
X0016	實用聖誕圖案集成	380

二. POP 設計

代碼	書名	定價
00002-03	精緻手繪POP字體3	400
00002-04	精緻手繪POP海報4	400
00002-05	精緻手繪POP展示5	400
00002-06	精緻手繪POP應用6	400
00002-08	精緻手繪POP字體8	400
00002-09	精緻手繪POP插圖9	400
00002-10	精緻手繪POP畫典10	400
00002-11	精緻手繪POP個性字11	400
00002-12	精緻手繪POP校園篇12	400
00002-13	POP廣告 1.理論&實務篇	400
00002-14	POP廣告 2.麥克筆字體篇	400
00002-15	POP廣告 3.手繪創意字篇	400
00002-18	POP廣告 4.手繪POP製作	400

代碼	書名	定價
00002-22	POP廣告 5.店頭海報設計	450
00002-21	POP廣告 6.手繪POP字體	400
00002-26	POP廣告 7.手繪海報設計	450
00002-27	POP廣告 8.手繪軟筆字體	400
00002-16	手繪POP的理論與實務	400
00002-17	POP字體篇-POP正體自學1	450
00002-19	POP字體篇-POP個性自學2	450
00002-20	POP字體篇-POP變體字3	450
00002-24	POP字體篇-POP變體字4	450
00002-31	POP字體篇-POP創意自學5	450
00002-23	海報設計 1. POP秘笈-學習	500
00002-25	海報設計 2. POP秘笈-綜合	450
00002-28	海報設計 3.手繪海報	450
00002-29	海報設計 4.精緻海報	500
00002-30	海報設計 5.店頭海報	500
00002-32	海報設計 6.創意海報	450
00002-34	POP高手1-POP字體(變體字)	400
00002-33	POP高手2-POP商業廣告	400
00002-35	POP高手3-POP廣告實例	400
00002-36	POP高手4-POP實務	400
00002-39	POP高手5-POP插畫	400
00002-37	POP高手6-POP視覺海報	400
00002-38	POP高手7-POP校園海報	400

三.室內設計透視圖

代碼	書名	定價
00003-01	籃白相間裝飾法	450
00003-03	名家室內設計作品專集(8開)	600
00002-05	室內設計製圖實務與圖例	650
00003-05	室內設計製圖	650
00003-06	室內設計基本製圖	350
00003-07	美國最新室內透視圖表現1	500
00003-08	展覽空間規劃	650
00003-09	店面設計入門	550
00003-10	流行店面設計	450
00003-11	流行餐飲店設計	480
00003-12	居住空間的立體表現	500
00003-13	精緻室內設計	800
00003-14	室內設計製圖實務	450
00003-15	商店透視-麥克筆技法	500
00003-16	室內外空間透視表現法	480
00003-18	室內設計配色手冊	350

代碼	書名	定價
00003-21	休閒俱樂部.酒吧與舞台	1,200
00003-22	室內空間設計	500
00003-23	櫥窗設計與空間處理(平)	450
00003-24	博物館&休閒公園展示設計	800
00003-25	個性化室內設計精華	500
00003-26	室內設計&空間運用	1,000
00003-27	萬國博覽會&展示會	1,200
00003-33	居家照明設計	950
00003-34	商業照明-創造活潑生動的	1,200
00003-29	商業空間-辦公室.空間.傢俱	650
00003-30	商業空間-酒吧.旅館及餐廳	650
00003-31	商業空間-商店.巨型百貨公司	650
00003-35	商業空間-辦公傢俱	700
00003-36	商業空間-精品店	700
00003-37	商業空間-餐廳	700
00003-38	商業空間-店面櫥窗	700
00003-39	室內透視繪製實務	600
00003-40	家居空間設計與快速表現	450

四.圖學

代碼	書名	定價
00004-01	綜合圖學	250
00004-02	製圖與識圖	280
00004-04	基本透視實務技法	400
00004-05	世界名家透視圖全集(大8開)	600

五.色彩配色

代碼	書名	定價
00005-01	色彩計畫(北星)	350
00005-02	色彩心理學-初學者指南	400
00005-03	色彩與配色(普級版)	300
00005-05	配色事典(1)集	330
00005-05	配色事典(2)集	330
00005-07	色彩計畫實用色票集+129a	480

六. SP 行銷.企業識別設計

代碼	書名	定價
00006-01	企業識別設計(北星)	450
B0209	企業識別系統	400
00006-02	商業名片(1)-(北星)	450
00006-03	商業名片(2)-創意設計	450
00006-05	商業名片(3)-創意設計	450
00006-06	最佳商業手冊設計	600
A0198	日本企業識別設計(1)	400

代碼	書名	定價
A0199	日本企業識別設計(2)	400

七.造園景觀

代碼	書名	定價
00007-01	造園景觀設計	1,200
00007-02	現代都市街道景觀設計	1,200
00007-03	都市水景設計之要素與概	1,200
00007-05	最新歐洲建築外觀	1,500
00007-06	觀光旅館設計	800
00007-07	景觀設計實務	850

八.繪畫技法

代碼	書名	定價
00008-01	基礎石膏素描	400
00008-02	石膏素描技法專集(大8開)	450
00008-03	繪畫思想與造形理論	350
00008-04	魏斯水彩畫專集	650
00008-05	水彩靜物圖解	400
00008-06	油彩畫技法1	450
00008-07	人物靜物的畫法	450
00008-08	風景表現技法 3	450
00008-09	石膏素描技法4	450
00008-10	水彩.粉彩表現技法5	450
00008-11	描繪技法6	350
00008-12	粉彩表現技法7	400
00008-13	繪畫表現技法8	500
00008-14	色鉛筆描繪技法9	400
00008-15	油畫配色精要10	400
00008-16	鉛筆技法11	350
00008-17	基礎油畫12	450
00008-18	世界名家水彩(1)(大8開)	650
00008-20	世界水彩畫家專集(3)(大8開)	650
00008-22	世界名家水彩專集(5)(大8開)	650
00008-23	壓克力畫技法	400
00008-24	不透明水彩技法	400
00008-25	新素描技法解說	350
00008-26	畫鳥.話鳥	450
00008-27	噴畫技法	600
00008-29	人體結構與藝術構成	1,300
00008-30	藝用解剖學(平裝)	350
00008-65	中國畫技法(CD/ROM)	500
00008-32	千嬌百態	450

新形象出版圖書目錄

郵撥：0510716-5　陳偉賢　　地址：北縣中和市中和路322號8F之1
TEL：29207133・29278446　　FAX：29290713

總代理：北星圖書公司
郵撥：0544500-7　北星圖書帳戶

代碼	書名	定價
00008-33	世界名家油畫專集(大8開)	650
00008-34	插畫技法	450
00008-37	粉彩畫技法	450
00008-38	實用繪畫範本	450
00008-39	油畫基礎畫法	450
00008-40	用粉彩來捕捉個性	550
00008-41	水彩拼貼技法大全	650
00008-42	人體之美實體素描技法	400
00008-44	噴畫的世界	500
00008-45	水彩技法圖解	450
00008-46	技法1-鉛筆畫技法	350
00008-47	技法2-粉彩筆畫技法	450
00008-48	技法3-沾水筆.彩色墨水技法	450
00008-49	技法4-野生植物畫法	400
00008-50	技法5-油畫質感	450
00008-57	技法6-陶藝教室	400
00008-59	技法7-陶藝彩繪的裝飾技巧	450
00008-51	如何引導觀畫者的視線	450
00008-52	人體素描-裸女繪畫的姿勢	400
00008-53	大師的油畫祕訣	750
00008-54	創造性的人物速寫技法	600
00008-55	壓克力膠彩全技法	450
00008-56	畫彩百科	500
00008-58	繪畫技法與構成	450
00008-60	繪畫藝術	450
00008-61	新麥克筆的世界	660
00008-62	美少女生活插畫集	450
00008-63	軍事插畫集	500
00008-64	技法6-品味陶藝專門技法	400
00008-66	精細素描	300
00008-67	手槍與軍事	350
00008-68	美術繪畫叢書5-水彩靜物畫	400
00008-69	超速描教室-簡易學習法	350
00008-70	油畫・簡單易懂的混色教室	380
00008-71	藝術讚頌	250

九. 廣告設計.企劃

代碼	書名	定價
00009-02	CI與展示	400
00009-03	企業識別設計與製作	400
00009-04	商標與CI	400
00009-05	實用廣告學	300

代碼	書名	定價
00009-11	1-美工設計完稿技法	300
00009-12	2-商業廣告印刷設計	450
00009-13	3-包裝設計典線面	450
00001-14	4-展示設計(北星)	450
00009-15	5-包裝設計	450
00009-14	CI視覺設計(文字媒體應用)	450
00009-16	被遺忘的心形象	150
00009-18	綜藝形象100序	150
00006-04	名家創意系列1-識別設計	1,200
00009-20	名家創意系列2-包裝設計	800
00009-21	名家創意系列3-海報設計	800
00009-22	創意設計-敢發創意的平面	850
Z0905	CI視覺設計(信封名片設計)	350
Z0906	CI視覺設計(DM廣告型1)	350
Z0907	CI視覺設計(包裝點線面1)	350
Z0909	CI視覺設計(企業名片吊卡)	350
Z0910	CI視覺設計(月曆PR設計)	350

十. 建築房地產

代碼	書名	定價
00010-01	日本建築及空間設計	1,350
00010-02	建築環境透視圖-運用技巧	650
00010-04	建築模型	550
00010-10	不動產估價師實用法規	450
00010-11	經營寶點-旅館聖經	250
00010-12	不動產經紀人考試法規	590
00010-13	房地41-民法概要	450
00010-14	房地47-不動產經濟法規精要	280
00010-06	美國房地產買賣投資	220
00010-29	實務3-土地開發實務	360
00010-27	實務4-不動產估價實務	330
00010-28	實務5-產品定位實務	330
00010-37	實務6-建築規劃實務	390
00010-30	實務7-土地制度分析實務	300
00010-59	實務8-房地產行銷實務	450
00010-03	實務9-建築工程管理實務	390
00010-07	實務10-土地開發實務	400
00010-08	實務11-財務稅務規劃實務(上)	380
00010-09	實務12-財務稅務規劃實務(下)	400
00010-20	寫實建築表現技法	600
00010-39	科技產物環境規劃與區域	300

代碼	書名	定價
00010-41	建築物噪音與振動	600
00010-42	建築資料文獻目錄	450
00010-46	建築圖解-接待中心.樣品屋	350
00010-54	房地產市場景氣發展	480
00010-63	當代建築師	350
00010-64	中美洲-樂園貝里斯	350

十一. 工藝

代碼	書名	定價
00011-02	籐編工藝	240
00011-04	皮雕藝術技法	400
00011-05	紙的創意世界-紙藝設計	600
00011-07	陶藝娃娃	280
00011-08	木彫技法	300
00011-09	陶藝初階	450
00011-10	小石頭的創意世界(平裝)	380
00011-11	紙黏土1-黏土的遊戲世界	350
00011-16	紙黏土2-黏土的環保世界	350
00011-13	紙雕創作-餐飲篇	450
00011-14	紙雕嘉年華	450
00011-15	紙黏土白皮書	450
00011-17	軟陶風情畫	480
00011-19	談紙神工	450
00011-18	創意生活DIY(1)美勞篇	450
00011-20	創意生活DIY(2)工藝篇	450
00011-21	創意生活DIY(3)風格篇	450
00011-22	創意生活DIY(4)綜合媒材	450
00011-22	創意生活DIY(5)札貨篇	450
00011-23	創意生活DIY(6)巧飾篇	450
00011-26	DIY物語(1)織布風雲	400
00011-27	DIY物語(2)鐵的代誌	400
00011-28	DIY物語(3)紙黏土小品	400
00011-29	DIY物語(4)重慶深林	400
00011-30	DIY物語(5)環保超人	400
00011-31	DIY物語(6)機械主義	400
00011-32	紙藝創作1-紙塑娃娃(特價)	299
00011-33	紙藝創作2-簡易紙塑	375
00011-35	巧手DIY1紙黏土生活陶器	280
00011-36	巧手DIY2紙黏土裝飾小品	280
00011-37	巧手DIY3紙黏土裝飾小品 2	280
00011-38	巧手DIY4簡易的拼布小品	280

代碼	書名	定價
00011-39	巧手DIY5藝術麵包花入門	280
00011-40	巧手DIY6黏土工藝(1)	280
00011-41	巧手DIY7黏土工藝(2)	280
00011-42	巧手DIY8黏土娃娃(3)	280
00011-43	巧手DIY9黏土娃娃(4)	280
00011-44	巧手DIY10-紙黏土小飾物(1)	280
00011-45	巧手DIY11-紙黏土小飾物(2)	280
00011-51	卡片DIY1-3D立體卡片1	450
00011-52	卡片DIY2-3D立體卡片2	450
00011-53	完全DIY手冊1-生活啟室	450
00011-54	完全DIY手冊2-LIFE生活館	280
00011-55	完全DIY手冊3-綠野仙蹤	450
00011-56	完全DIY手冊4-新食器時代	450
00011-60	個性針織DIY	450
00011-61	織布生活DIY	450
00011-62	彩繪藝術DIY	450
00011-63	花藝禮品DIY	450
00011-64	節慶DIY系列1.聖誕饗宴-1	400
00011-65	節慶DIY系列2.聖誕饗宴-2	400
00011-66	節慶DIY系列3.節慶嘉年華	400
00011-67	節慶DIY系列4.節慶道具	400
00011-68	節慶DIY系列5.節慶卡麥拉	400
00011-69	節慶DIY系列6.節慶禮物包	400
00011-70	節慶DIY系列7.節慶佈置	400
00011-75	休閒手工藝系列1-鉤針玩偶	360
00011-76	親子同樂1-童玩勞作(特價)	280
00011-77	親子同樂2-紙藝勞作(特價)	280
00011-78	親子同樂3-玩偶勞作(特價)	280
00011-79	親子同樂5-自然科學勞作(特價)	280
00011-80	親子同樂4-環保勞作(特價)	280
00011-81	休閒手工藝系列2-銀飾首飾	360
00011-82	休閒手工藝系列3-串珠生活裝飾（特價）	299
00011-83	親子同樂6-可愛娃娃勞作（特價）	299
00011-84	親子同樂7-生活萬象勞作（特價）	299
00011-85	休閒手工藝系列4-芳香布娃娃	360

十二. 幼教

代碼	書名	定價
00012-01	創意的美術教室	450
00012-02	最新兒童繪畫指導	400
00012-03	幼教教具設計系列-1教具製作設計	360

新形象出版圖書目錄

郵撥: 0510716-5　陳偉賢　地址: 北縣中和市中和路322號8F之1
TEL: 29207133・29278446　FAX: 29290713

國家圖書館出版品預行編目資料

趣味吸管篇 / 編輯部編著. -- 第一版
.--台北縣中和市：新形象，2005[民94]
　　面；　公分. --1（兒童美勞才藝系列；1）

ISBN 957-2035-67-3（平裝）

1. 勞作　2. 美術工藝

999　　　　　　　　　　94001797

兒童美勞才藝系列 1

趣味吸管篇

出版者	新形象出版事業有限公司
負責人	陳偉賢
地址	台北縣中和市235中和路322號8樓之1
電話	(02)2927-8446　(02)2920-7133
傳真	(02)2922-9041
總策劃	陳偉賢
執行企劃設計	黃筱晴
電腦美編	黃筱晴
製版所	興旺彩色印刷製版有限公司
印刷所	利林印刷股份有限公司

總代理	北星圖書事業股份有限公司
地址	台北縣永和市234中正路462號5樓
門市	北星圖書事業股份有限公司
地址	台北縣永和市234中正路498號
電話	(02)2922-9000
傳真	(02)2922-9041
網址	www.nsbooks.com.tw
郵撥帳號	0544500-7北星圖書帳戶
本版發行	2005 年 2月　第一版第一刷
定價	NT$200元整